乱世佳人②

原　著：〔美〕玛格丽特·米切尔
改　编：健　平
绘　画：李铁军　焦成根
封面绘画：唐星焕

CNS ｜ ♪ 湖南美术出版社

乱世佳人 ②

　　圣诞节前阿希礼从前线回来休假，这时斯佳丽和玫兰妮已随姑妈住到了亚特兰大，阿希礼一到家，玫兰妮就扑到了他的怀里。斯佳丽寻找机会单独与阿希礼见面，并要求他与她亲嘴，但阿希礼用嘴刚一碰到她的嘴唇就离开了，并对她说不要这样。阿希礼归队前请求斯佳丽一件事，就是万一他战死前线，请她照顾好玫兰妮。因为玫兰妮体弱多病。

　　南北战争南军败退，北军进驻亚特兰大，斯佳丽请船长巴勒特用马车把她送回老家塔拉庄园。

　　斯佳丽千辛万苦回到了塔拉庄园，母亲病死，父亲闪老大变样，两个妹妹刚从病中好过来。

　　北军经过塔拉庄园，斯佳丽开枪射杀了一名士兵，并与玫兰妮打湿地毯扑灭了危及庄园的大火。

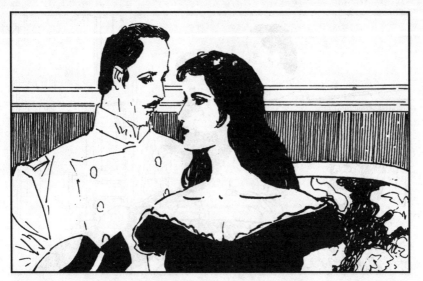

1. 阿希礼听了，看着她说："真的？斯佳丽，我请你替我办一件事，只要你答应，我在前方也会安心多了。"她高兴地问："什么事呀？"显然就是天大的事她也能答应下来。

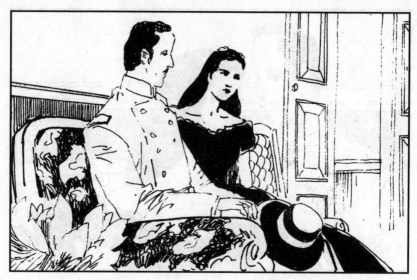

2. 阿希礼说："请你替我照看玫兰妮。她体弱多病，胆小怕事，姑妈年纪又大了，你们不但有姑嫂之情，而且她把你当成亲姐妹一样爱在心里。万一我战死了，她可怎么办呢？"

3. 斯佳丽吓呆了："怎么会战死呢？你不是说我们南军很厉害吗？"
阿希礼说："那些都是鬼话，7月战败就是我们末日的开始。北佬从欧
州招兵买马成千上万，我们已成瓮中之鳖。"

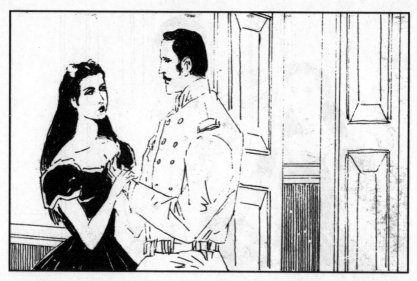

4. 斯佳丽叫道: "阿希礼，形势这么糟，我不能放你走，我没有勇气让你走。"阿希礼说: "你要鼓起勇气来，要不我可怎么受得了啊！"她误会了他这句话的意思，不禁满心欢喜起来。

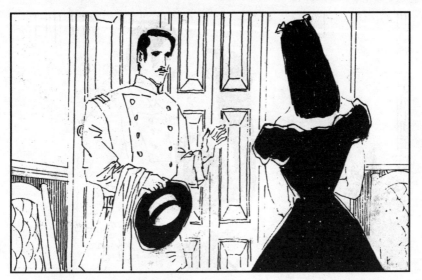

5. 阿希礼俯下身捧着她的脸蛋，在额上轻轻一吻。她正等他说"我爱你"三个字时，他的手已经放下了，轻轻说了声"再见"，便拿起她给他的礼物就要走。

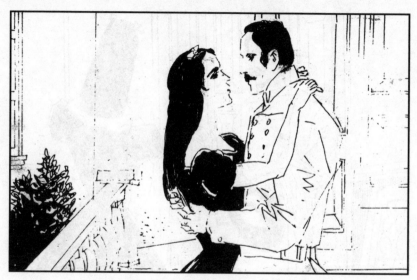

6. 斯佳丽追出客厅，一把抓住他小声说："跟我亲个嘴吧！"他轻轻搂住她的身子，嘴唇刚一接触到她的嘴唇，她的胳臂就紧紧搂住他的脖子。

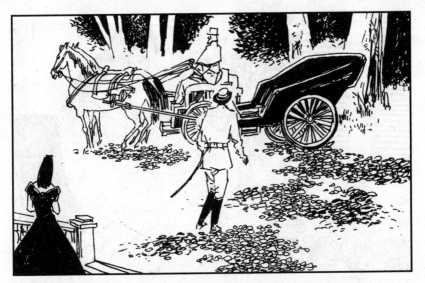

7. 他拉开她的胳臂压低声音说："不要这样。"她哽咽着说："我爱你，我从来没爱过别人。"他愁苦地哑着嗓子说："再见了。"一阵冷风吹来，她打个寒噤，只见阿希礼快步向马车跑去。

8. 1864年初，战局对南方更加不利，亚特兰大人生活更加困苦，连斯佳丽这样有钱的女人都穿得破破烂烂。但她的心情却很愉快，因为她坚信阿希礼是爱她的。当她搂住他脖子时，他的心不是在狂跳吗?

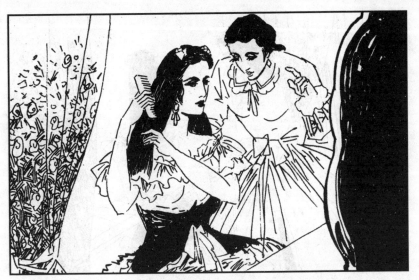

9. 3月的一天，玫兰妮脸上露出喜悦的光辉，不好意思地低头告诉斯佳丽："我有喜了，米德大夫说预产期在8月下旬。"斯佳丽正在梳头，一听这话不由一愣，木梳半天没放下来。

10. "我的天啊！"斯佳丽叫了一声，心像刀扎一样难受。玫兰妮以为她是感到消息突然，说："我知道你没料到，我还不知道怎么告诉阿希礼呢！直截了当告诉他怪不好意思的。"

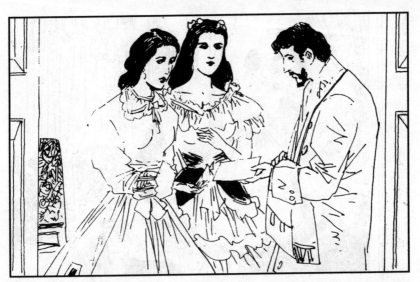

11. 由于玫兰妮怀孕使斯佳丽感到自尊心受到伤害，她决定回塔拉庄园去。这时接到阿希礼贴身仆人摩西和部队团长打来的电报：阿希礼少校于3日前外出执行侦察任务，至今下落不明。

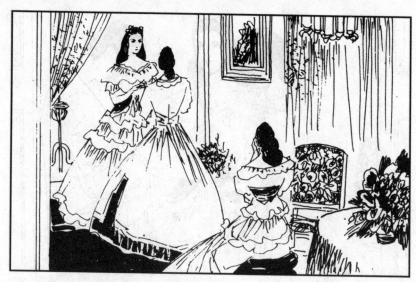

12. 她们三人吓得呆若木鸡。斯佳丽忘了要回乡下，坐着发愣。姑妈掩面而泣，玫兰妮脸色苍白，直挺挺地坐了好一会儿，说："斯佳丽，我看他是凶多吉少了，以后我就依靠你了。"

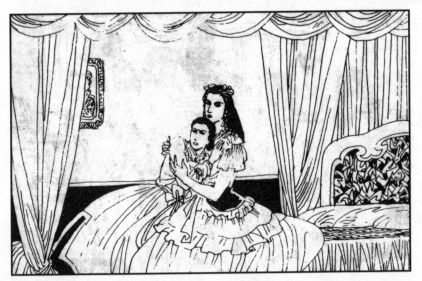

13. 斯佳丽和攻兰妮回到卧室，玫兰妮偎到她怀里，边哭边小声说：
"他总算给我留下了一个孩子。"期佳丽紧紧抱住玫兰妮，心里想：
"可我呢，什么也没给我留下。"

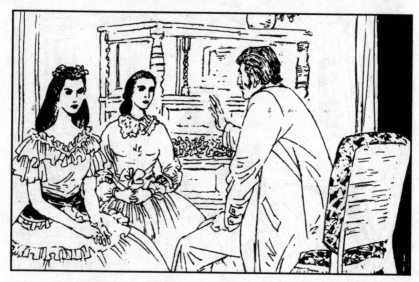

14. 不久，摩西回来了，阿希礼的消息变成"下落不明，可能被俘"。一天巴特勒来看她们，听了此事后说，他在华盛顿有关系，如果被俘了，一定会托人找到他。

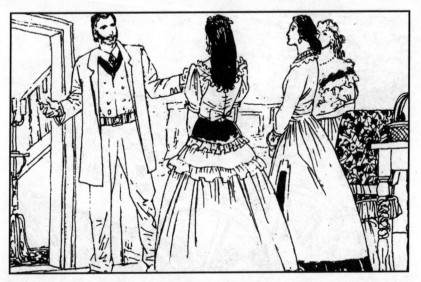

15. 一个月后，巴特勒的消息来了，说阿希礼受伤被俘，关在伊利诺斯州罗克艾兰俘虏营里。大家为阿希礼活着而高兴，又为他关在臭名昭著虐待战俘的罗克艾兰俘虏营而神色沮丧。

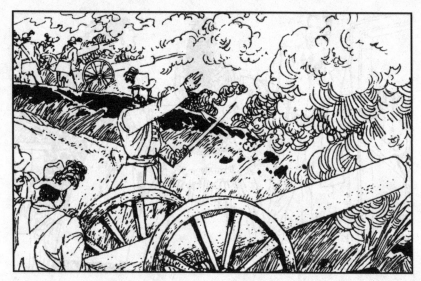

16. 到了5月，战局继续不利于南方。北军谢尔曼将军率领10万大军攻入佐治亚州，目标是破坏铁路线，攻入亚特兰大。南军约翰斯顿将军率部对坚决抵抗，使北军进展迟缓。

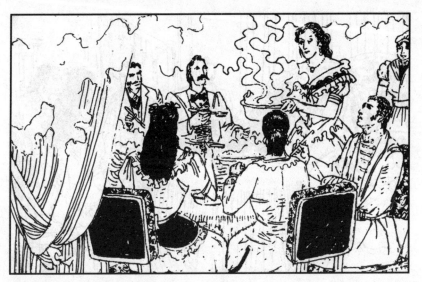

17. 亚特兰大人民生活更加困难，佩蒂姑妈家宰了最后一只老公鸡，叫米德大夫一家和追求斯佳丽的受伤军官阿什伯恩上尉来尝尝肉味。巴特勒是不请自来的。

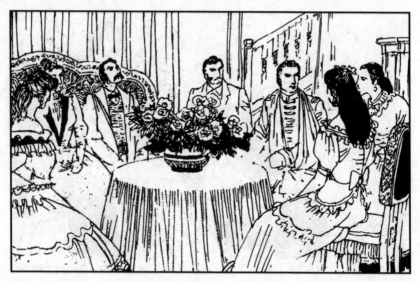

18. 饭后大家坐在客厅里喝茶、抽烟、谈论战事。阿什伯恩上尉说，他已经申请重回前线。大家看着他受伤的胳膊，斯佳丽劝他不要去了。他看着她，非常希望这话是出自她的内心。

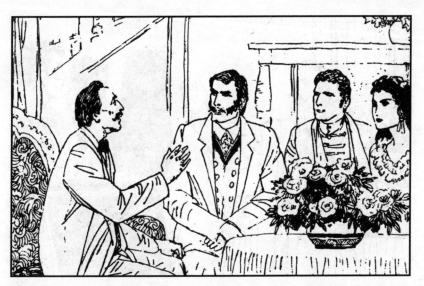

19. 米德大夫说："你们放心，上尉到了前线会得到照顾的．我们部队凭山据守，固如铜墙铁壁，北军永远别想打过来。"太太小姐们都微笑赞同。巴特勒却说："听说北军援军已到，兵力超过10万了。"

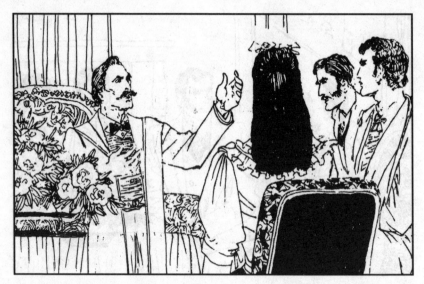

20. 米德大夫没好气地说："10万又怎么啦？"巴特勒不紧不慢地说：
"听说约翰斯顿手下的南军只有4万人，而且开小差的都计算在内。"
米德大夫愤然说："我们部队里怎么会有开小差的？"

21. 巴特勒笑眯眯地说："我是指好几千回家度假忘记归队的和伤愈半年尚未归队的人。"斯佳丽知道，确实有人说这次战争是"富人要打仗，穷人上战场"。因而拒绝上前线。

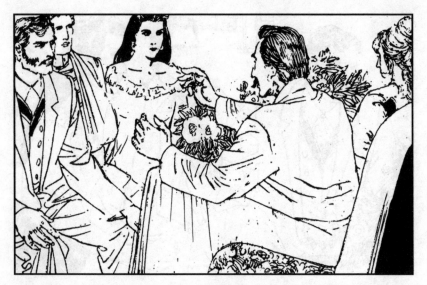

22. 米德大夫冷冷地说："巴特勒船长，我军论人数虽不比北军多，可是我们一个可以顶上十个北佬。"巴特勒说："这话可能是不错的，可是南军士兵枪里没有子弹，脚上没有鞋子，还得饿肚子。"

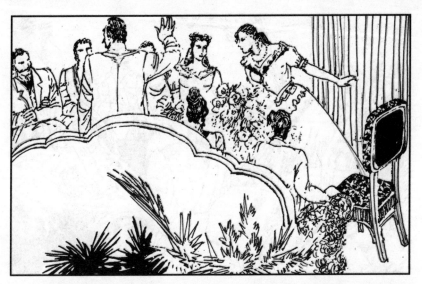

23. 米德大夫吼道："我们的战士就是光着脚板，饿着肚子也能打胜仗。我们决不让北军深入佐治亚，打得一人不剩也心甘情愿。"佩蒂姑妈怕惹出麻烦，忙叫斯佳丽去弹钢琴唱歌缓和这种争吵局面。

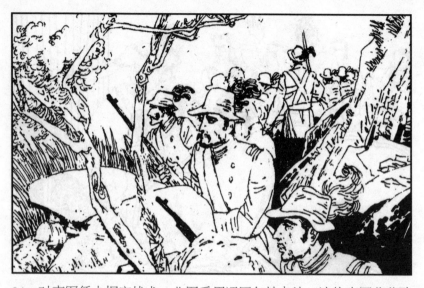

24. 对南军凭山据守战术，北军采用迂回包抄办法，迫使南军节节败退。南军从多尔顿北部退守雷萨卡，又退到卡尔霍恩镇，接着一直后撤，最后撤到离亚特兰大22英里的肯纳索山掘壕固守。

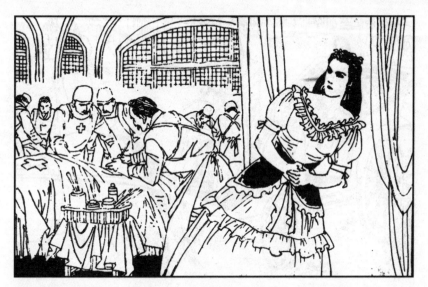

25. 斯佳丽天刚亮就被叫到医院护理新来的伤员。她看着医生用手术刀把伤员腐肉切开，听到截肢伤员惨痛的叫声，闻着扑鼻的臭味，不禁汗毛直竖，直想呕吐。她受不住了，抽空溜出医院。

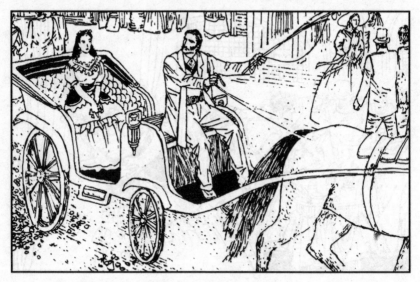

26. 斯佳丽走到街上，碰见巴特勒赶着马车走来。她上了马车说："请拉我到僻静的地方去，医院我是不去了。这仗又不是我要打的，凭什么要我累死累活地干？！"巴特勒取笑她是"伟大事业中的叛徒"。

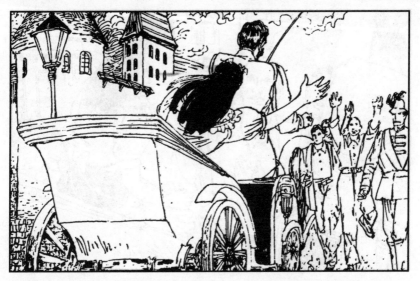

27. 马车向前走去，突然斯佳丽看见一个白人军官带领一群黑人迎面走来，她家塔拉庄园的大个子山姆和另外几个黑奴也在里面。他们看见她，忙跑过来问候。

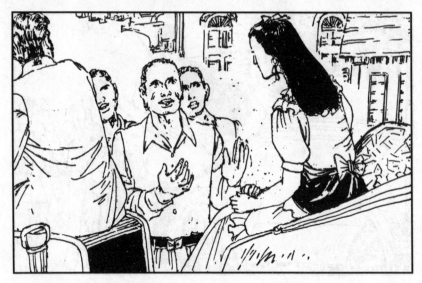

28. 斯佳丽问他们："你们是逃出来的吧，不怕被捉回去吗？"山姆回答说："是军官来要人挖战壕，主人派我们去的。"说完就走了。斯佳丽听了打了一个冷颤，意识到战争逼近亚特兰大了。

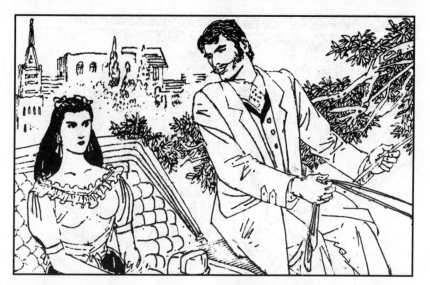

29. 斯佳丽说但愿北佬打不到这里。巴特勒眼珠一转说："打个赌吧，一个月内北佬就会打到这里，我输了给你一盒糖，你输了让我亲个嘴。"她听了挺高兴，但假装冷淡地说："跟你亲嘴还不如跟猪亲嘴。"

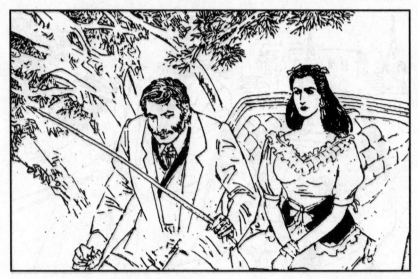

30. 巴特勒说："你是个不老实的姑娘，老实姑娘如果见男人不想跟自己亲嘴，心里没有不犯嘀咕的。亲爱的，总有一天我要跟你亲嘴的，那是阿希礼从你记忆中消失的时候。"

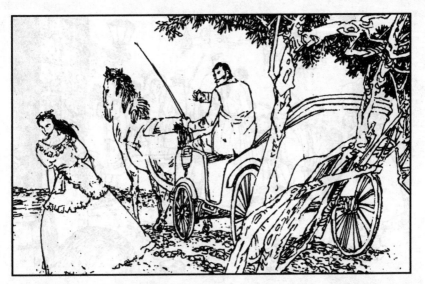

31. 提到阿希礼，她心里一阵悲痛。巴特勒说："你和阿希礼的关系，我基本清楚，只是玫兰妮蒙在鼓里。我猜他这次回来你们可能亲过嘴了。"她闻言大怒，喝令停车，跳下去走了。

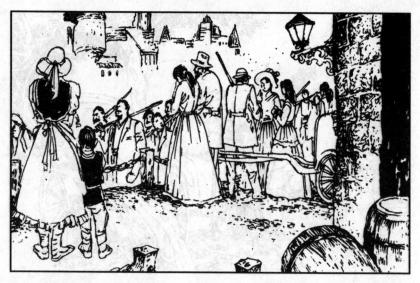

32. 亚特兰大居民听到炮声了，炮声轰得人们的心头怦怦乱跳。布朗州长不得不把民团和自卫队开到前线去，人们站在大街两旁欢送出征的亲人。但上前线的大多是过了60岁和不满16岁的男人。

33. 斯佳丽、梅里韦瑟太太和米德太太来送行。她们欢送亨利伯伯、梅里韦瑟爷爷和菲尔。队伍里许多人没有枪枝，只拿着装有铁枪头的木棒，他们戏称这是"布朗枪"。

34. 炮队过来了。斯佳丽在队伍中突然发现阿希礼的仆人摩西，她高声喊住他，问他干什么。摩西说前次跟少爷去打仗，这次是跟老爷去打仗。她听了一愣，老爷快70岁了，还能去打仗？

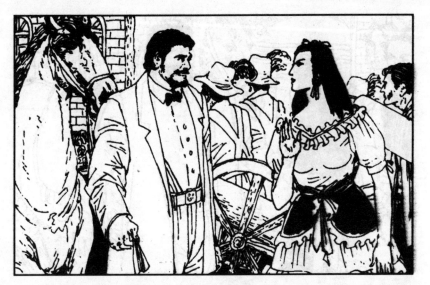

35. 韦尔克斯老爷子跟在炮车后面，他看见斯佳丽跳下了马，说："正想要见你。你家里要我向你问好。"斯佳丽说："你年纪大了，不要去了。"老头说："路我走不动了，但骑马打枪还可以。"

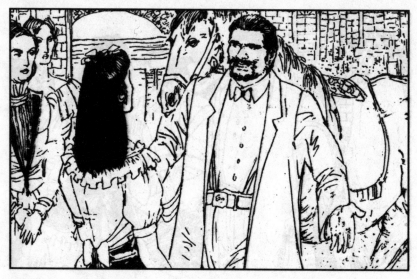

36. 她问："我爸爸也来了吗？"韦尔克斯说："他本来是要来的，你妈说你爸只要骑马跳过牧场篱笆就可以去，你爸认为很容易，可是马一到篱笆前突然一停，你爸从马上摔下来，不得不上床躺着去了。"

37. 韦尔克斯亲了一下斯佳丽,请她代为问候姑妈和玫兰妮,说要能见到第一个孙儿辈就好了。韦尔克斯走后她才意识到他话里的含意,感到这是不祥之兆,不由心里一阵难过。

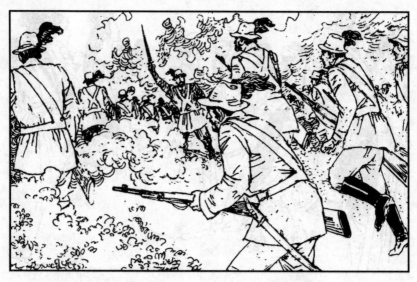

38. 北军打到离城只有7英里了，亚特兰大人要求坚决反击。新任统帅胡德将军率部对向北军发起猛烈反攻，把战壕里的士兵全部拉出来，向超过自己一倍多的北军猛扑过去。

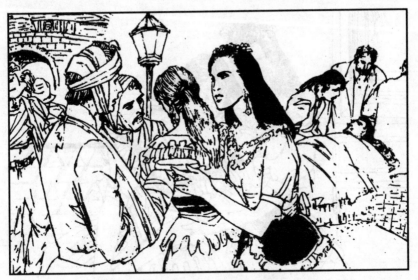

39. 傍晚，伤兵到了城里。佩蒂姑妈带领全家给过路伤兵包扎伤口、舀水喝，并心急火燎地问前线的情况。但伤兵们也说不清楚，只说还在打，胜负难料。

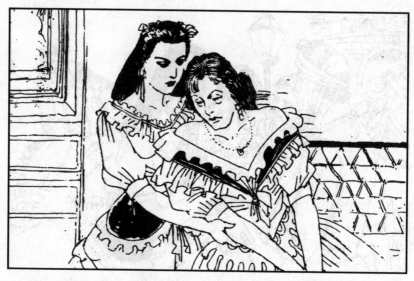

40. 居民们四处寻问前线情况，到了半夜消息终于来了，南军败退下来。斯佳丽和姑妈听了这个消息，脸色煞白，面面相觑。姑妈两腿一软，斯佳丽赶紧把她扶住。

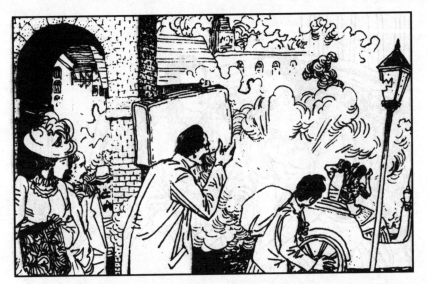

41. 炮弹经常在街上或屋顶上爆炸，人们开始撤离城市。佩蒂姑妈要斯佳丽和玫兰妮和她一起到梅肯去，投奔表姐伯尔老太太。

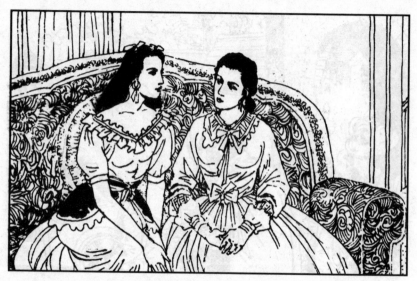

42. 斯佳丽则打算回塔拉庄园。玫兰妮哭了起来，说斯佳丽当初答应阿希礼要照顾她的，不能丢下她不管。斯佳丽直截了当地说："我说话算数，让姑妈去梅肯，你跟我到塔拉去。"

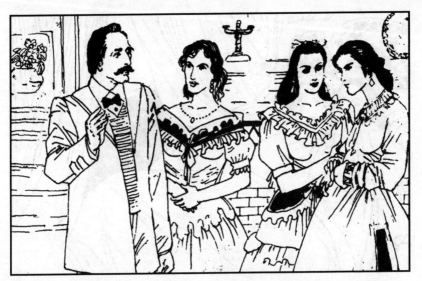

43. 米德大夫闻讯赶来，反对说："玫兰妮快到临产期了，不能行动，而且她产门窄小，非得在医院分娩才能安全。"姑妈无奈，只好带着彼得和厨娘去梅肯。

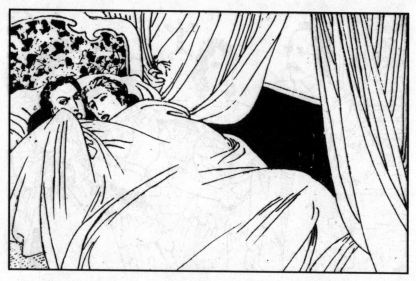

44. 北军发动了围城战，炮弹一响吓得斯佳丽和玫兰妮两人搂在一起，头往被里钻。黑女仆普莉西哇哇乱叫地领着哭哭啼啼的韦德急忙往地窖里跑。斯佳丽想，万一这时玫兰妮要生孩子怎么办呢？

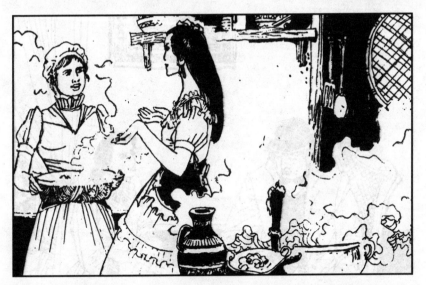

45. 一天做晚饭时，斯佳丽和普莉西在厨房里商量这件事，普莉西打包票说："我说斯佳丽小姐，玫兰妮要是生了，就是没有大夫你也不用愁。有我呢，接生的事我全懂，我妈是接生婆，我跟她学过。"

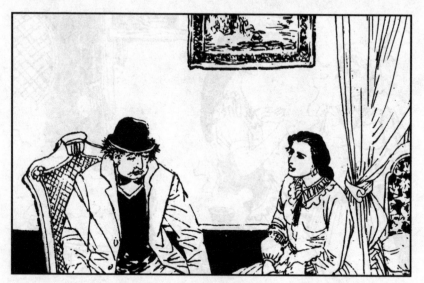

46. 7月下旬一天夜里，享利伯伯从前线回来了。他衣服很脏，满身虱子，又累又饿。他到玫兰妮屋里坐下说："我是请了4个小时假回来的，明天一早就要走，以后就不能来看你们啦。"

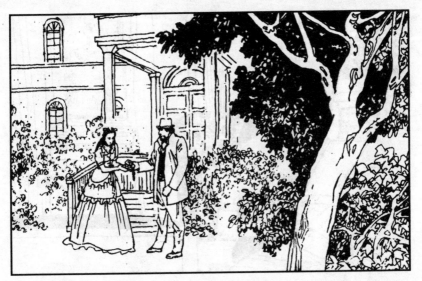

47. 斯佳丽送享利伯伯到门外，他取出金表、象牙小像，说："阿希礼的父亲韦尔克斯先生死了，我是来告诉玫兰妮的，可说不出口，你把这些东西交给她吧。"说完，享利伯伯就走了。

48. 7月底传来消息，北军打到离她家塔拉庄园不远的琼斯博罗了。等了三天，父亲终于来了信，知道敌人还没打到庄园她才放了心。但告诉她说妹妹卡丽恩得了伤寒，要她不要回家。

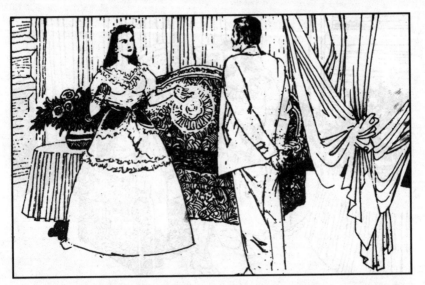

49. 晚上巴特勒来了。他原以为她们都到梅肯去了，见到屋里有灯光，就来看看。斯佳丽说："我要陪玫兰妮呀，节骨眼上，我能去避难吗？"他说："如果北佬来了，我来救你们就是。"

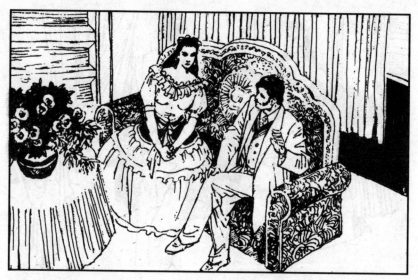

50. 聊了一阵后，巴特勒问："平时哪位太太来陪伴或者照料你们？"
斯佳丽说："米德太太。今晚因为她小儿子菲尔回来了，她就不来
了。"他低声说道："算我运气，今晚正好没有人来。"

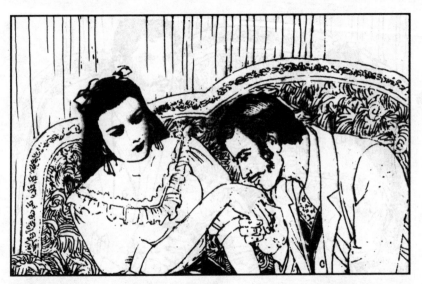

51. 她脸红了，知道这是表示爱的前兆，不由笑了。他拉住她的手把嘴唇贴上去说："有什么好笑的。"手心一接触到他那热乎乎的嘴唇，她觉得就像通了电似的，遍体激动起来。

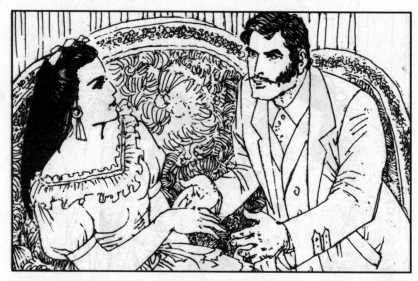

52. 他的嘴唇向手臂移动，她想伸手去摸摸他的头发，想伸过嘴去迎接他的双唇，但突然想起了阿希礼，便心慌意乱地抽回手臂。他笑道："别逃走啊，我不会伤害你的。"

53. 斯佳丽说："你敢伤害我？我才不怕呢。我什么人都不怕！""斯佳丽，你是喜欢我的，是不是？"他问。她谨慎地答道："只好说有时是这样，在你不耍流氓腔的时候是这样。"

54. 他又笑了，拉起她的手贴在自己的面颊上说："依我看，你之所以喜欢我，倒正因为我是一个流氓，这是我与众不同的一种魅力！"她说："你胡说，我喜欢有教养的男人，有绅士风度的男人。"

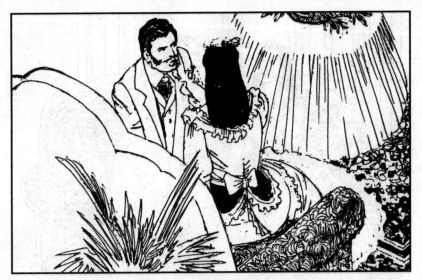

55. 巴特勒接着说："是那种永远任你欺侮的男人。"他亲了亲她的手心，她感到脖子上一阵骚热，心旌动摇起来，只听他说："我是喜欢你的，你能不能爱我呢？"她说："等你改好了再说。"

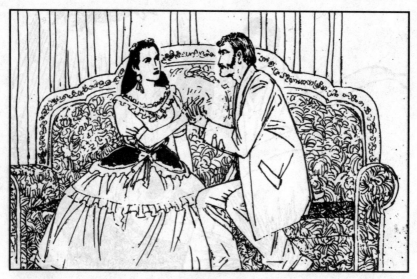

56. 他说："我可不想改。咱俩有相同的性格，这叫物以类聚吧。你忘不了的那个道貌岸然的木头脑袋阿希礼先生，恐怕他早就死了。那次在他们家庄园第一次见到你，我就爱上了你。"

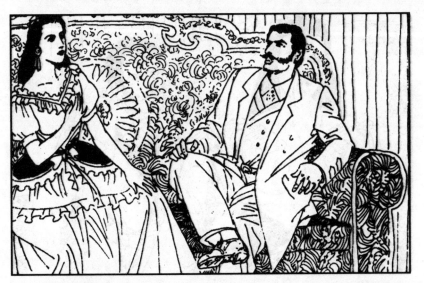

57. 她想他敢情还真爱她呢，但她要给他点厉害看，说："你是要我嫁给你？"他松开她的手，大笑道："哪儿的话！我告诉过你，我是决不娶老婆的。我只求你赏光做我的相好的。

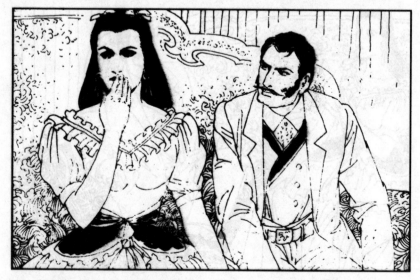

58. "相好的！"她感到受了侮辱，不由怒火上冒。可是话一出口却变了："相好的，我能得到些什么呢？就替你养上一窝崽子？"说完，她才意识到说了什么，吓得半天没合上嘴。

59. 巴特勒赞许地说："我就喜欢你这种脾气,不会用道德啦,罪恶啦来骂我。"她跳了起来喝道:"你快滚!否则告诉我父亲要你的命!"他向她鞠了一躬,微笑着走了。

60. 一位信使来告诉斯佳丽北军没打到塔拉庄园，并给她带来她父亲的信。她看了信，知道母亲和俩个妹妹都染上了伤寒，父亲到琼斯博罗去请军医，并要她别回家，以免传染。

61. 炮声隆隆，好像敲响亚特兰大陷落的丧钟。早晨起来，斯佳丽去看望玫兰妮，她对斯佳丽说："我想请你帮我个极大的忙，我要是死了，你愿意收养我的孩子吗？"

62. 斯佳丽看着玫兰妮恳切的目光，说："别说蠢话，你不会死的，每个女人生第一个孩子时都以为自己要死了，我自己也这样想过。"

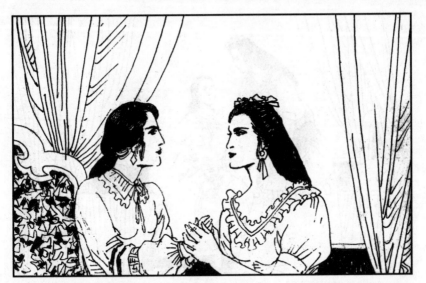

63. 玫兰妮说："你这么说是想壮我的胆儿。我不怕死，但撇下孩子我不放心。姑妈年纪大了，还是你收养吧。若生个男孩，你就教他学阿希礼，生个女孩，你就教她学着像你。"

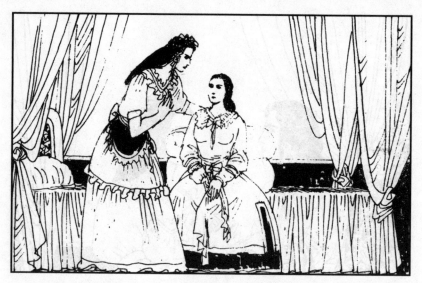

64. 斯佳丽心里很感动，但还是嚷嚷道："活见鬼！现在事情够糟糕的了，还来叨叨什么死不死的？"玫兰妮坚持要她答应才罢休，斯佳丽只好说："好吧，我答应你。你为什么说这些话？"

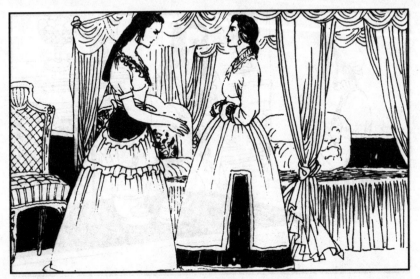

65. 玫兰妮说："今天早晨我感到腹痛，想是要生了。"斯佳丽说："真的吗？我得叫普莉西去请米德大夫来。"玫兰妮说："他一定很忙，别这么早叫他来，先把米德太太请来陪陪我。"

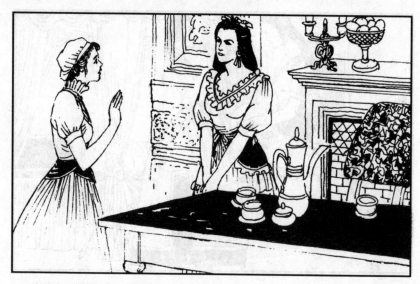

66. 早餐后斯佳丽打发普莉西去请米德太太。隔了好长一段时间普莉西才慢慢腾腾回来，说："米德太太不在家，菲尔少爷受伤了，米德太太接他去了。"

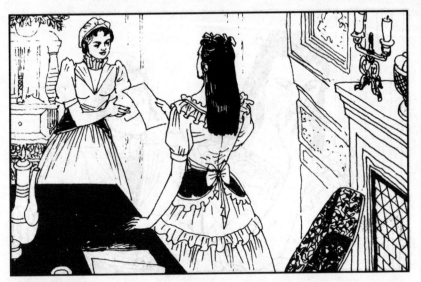

67. 斯佳丽写了张条子，交给普莉西说："把条子交给米德大夫，要是他不在就随便交给哪位大夫。这回再不快些回来，小心我扒了你的皮！再问问仗是不是在塔拉庄园打？"

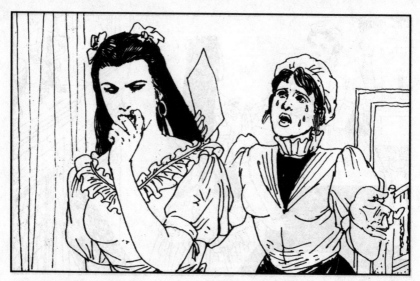

68. 普莉西脸上顿时惊恐万状："小姐，莫非北佬已经打到塔拉庄园了？"斯佳丽没好气地说："我不知道，所以才叫你去打听。"普莉西放声大哭道："上帝呀！他们会把我妈怎么样呢？"

69. 普莉西一哭，斯佳丽心更乱了，但又怕玫兰妮听见，低声喝道："别哭，玫兰妮小姐会听到的。快走吧。"普莉西牢牢把信握在手里，小跑着走了。

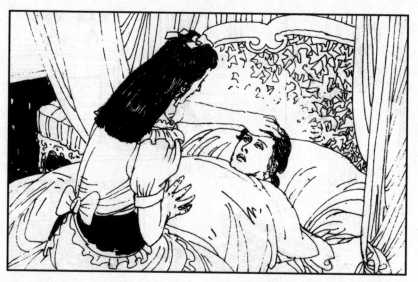

70. 直到中午，普莉西也没回来。玫兰妮阵痛加剧，汗水湿透了衣裳，但她仍然忍着。斯佳丽用海棉给她擦，嘴上虽不说，心里却很害怕，万一找不到接产医生可怎么办？

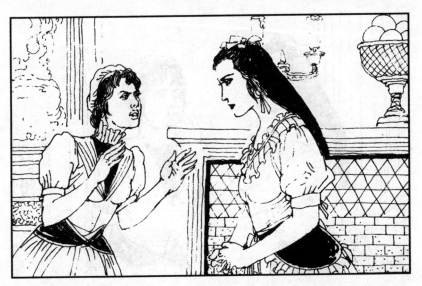

71. 普莉西终于急匆匆地跑回来了，那张小黑脸上现出极大恐慌。她一进门就喘着气嚷道："仗打到琼斯博罗了！小姐，不知我妈会不会出事儿，天哪！"

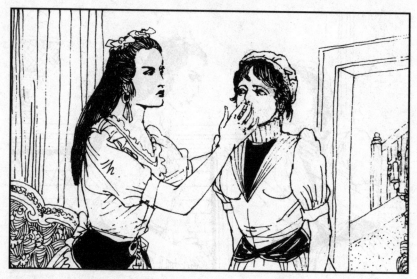

72. 斯佳丽忙捂住她的嘴，说："别让玫兰妮听见！米德大夫呢？"普莉西说："我压根儿就没看见他。有的说他在火车站，为琼斯博罗运来的伤兵治伤。我不敢到车站去，那儿尽是死人……"

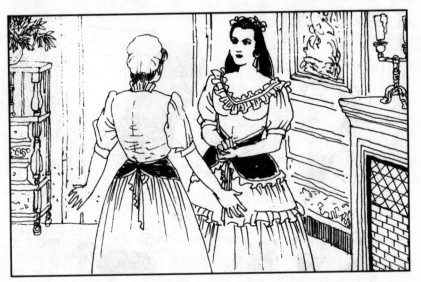

73. 斯佳丽又问她："别的大夫呢？"普莉西一副无可奈何的样子说："他们谁也不看你写的条子，一个大夫还对我说，这里许多人都快咽气了，还扯什么生孩子的事儿。"

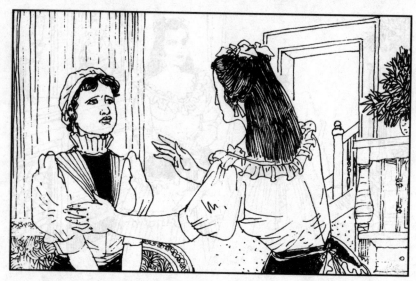

74. 斯佳丽知道普莉西是办不成这事的，就说："我去找米德大夫，你在家侍候玫兰妮小姐。要是你向她透露了仗打到什么地方，我就把你卖给人贩子。"

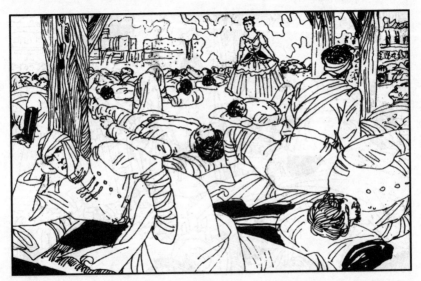

75. 斯佳丽来到火车站，只见数百名伤员，肩膀挨着肩膀，脑袋抵着脚板，把月台都挤满了。成群苍蝇在人们头上盘旋，伤员发出痛苦的呻吟，到处是肮脏的绷带，血腥味和尿臊气扑鼻而来。

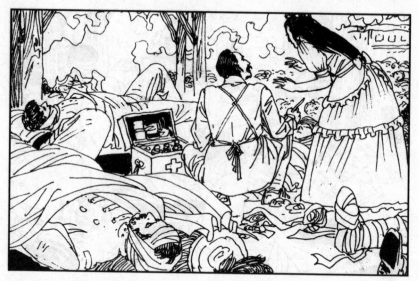

76. 她提着裙子在伤员中间小心地走到米德大夫跟前，说："玫兰妮要生孩子了，你得去。"米德大夫瞪着她说："难道你疯了不成? 我能为一个孩子丢下快要死了的几百名伤员?"

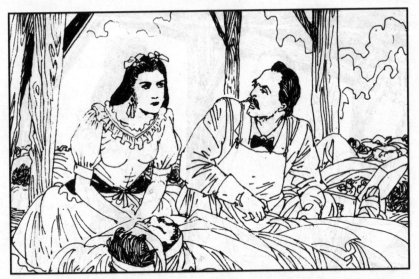

77. 斯佳丽说："你说过她是难产，你不去她会死的。"米德大夫粗暴地说："死？此地所有的伤员，都会死的。你叫我怎么办？"斯佳丽恳求道："大夫，看在上帝份上，求你了。"

78. 米德大夫咬一咬嘴唇，恢复了冷静，说："孩子，我争取去，但我不能保证，你先回去吧。其实接生也没什么，只要把婴儿脐带结扎好……"这时一名卫生兵来找他，他急急地走了。

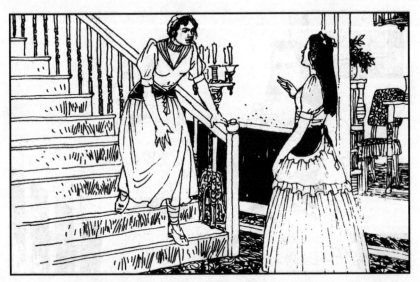

79. 斯佳丽心想只有靠普莉西了。她一进门，普莉西就从楼上迎了下来。斯佳丽说："大夫不能来了，孩子得由你来接生，我做你的帮手。"普莉西张大了嘴，舌头打着嘟噜却说不出话来。

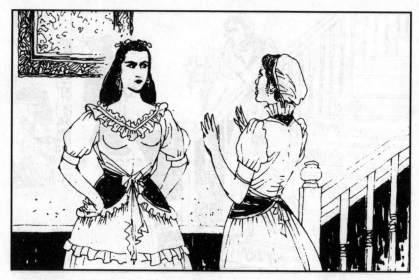

80. 斯佳丽喝道："收起你那副白痴的模样，你怎么啦？"普莉西说："小姐，还是得请大夫，接生的事我一点也不懂。妈妈给人接生从来不让我看。有一次我偷看了一下，她抽了我一顿鞭子。"

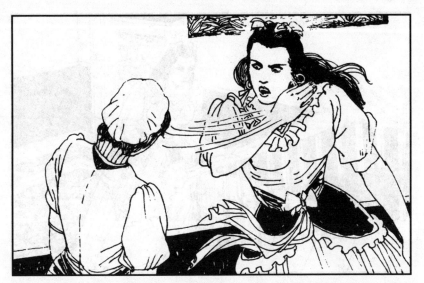

81. 斯佳丽吓得魂飞魄散，怒不可遏，一把抓住试图溜走的普莉西，骂道："你这吹牛的黑蹄子，你明明说过生孩子的事你全懂。"她重重扇了普莉西一巴掌。

82. 这时从楼上传来玫兰妮的呼叫声，斯佳丽估计她就要生了，便叫普莉西去烧一壶开水，找些毛巾拿到楼上去，然后回想自己生孩子时的过程，准备为玫兰妮接生。

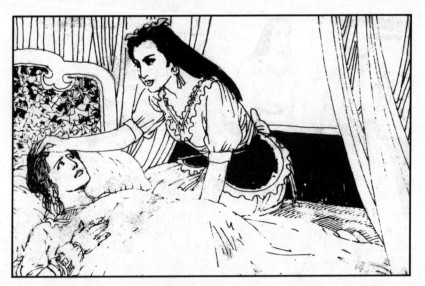

83. 整个下午玫兰妮都忍着疼痛，在床上翻滚。斯佳丽心想，要是孩子不快些生下来，玫兰妮会死去的，要是她死了自己有何面目去见阿希礼？于是说："玫兰妮，别装硬汉子，要喊就喊吧。"

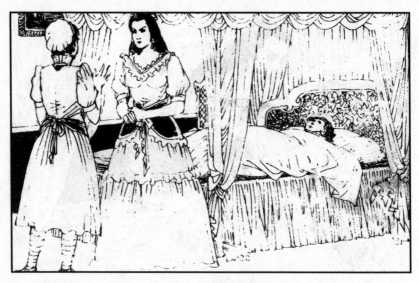

84. 黄昏来临，玫兰妮更加虚弱了，斯佳丽叫普莉西去请米德大夫。不一会普莉西回来说："大夫一整天没回家。菲尔少爷死了，米德太太在给他擦洗尸体，打算北佬没来前安葬好。"

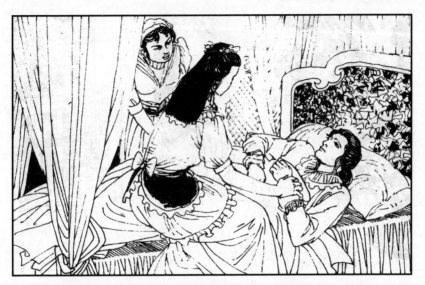

85. 玫兰妮闻言惊问："北佬要来了？"斯佳丽断然回答："不，你安心躺着吧。"玫兰妮喃喃地说："你不该留在这里，快走吧，别管我了。"斯佳丽说："别说蠢话，我不会把你丢下的。"

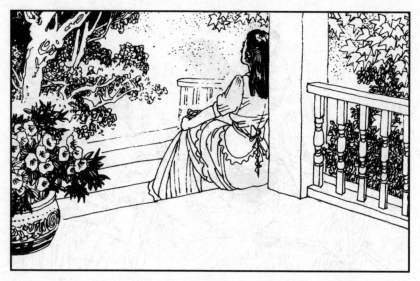

86. 半夜时，玫兰妮终于生下一个孩子，沉沉睡去。斯佳丽做完一切已精疲力竭，坐在楼下门廊的台阶上，背靠柱子，上衣扣子解到半胸，呆呆地望着星空。

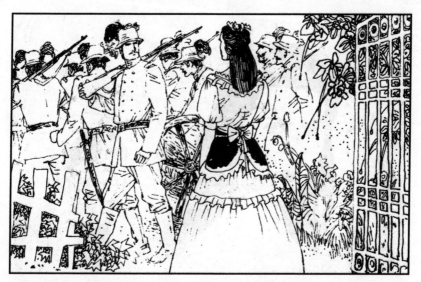

87. 过了许久，大路上传来很多很多人的脚步声，斯佳丽连忙走到门外，问："你们要走吗？"一个士兵走到门口说："是的，太太，我们是最后一批离开的，北佬就要来了。"

88. 普莉西听了哭叫道："哦，北佬会把我们统统杀掉！"斯佳丽感到到一阵恐惧，她忽然想起了巴特勒，虽然他说过一些可恶的话，但他有一辆马车，能带他们离开这里。

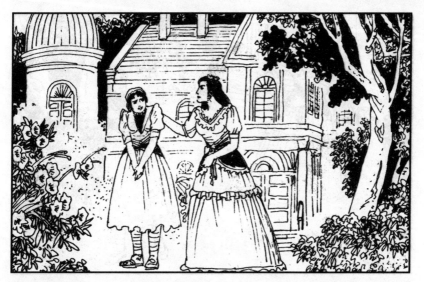

89. 她对普莉西说："你立即跑步去亚特兰大旅馆找巴特勒船长，就说我请他把马车赶来。把这儿刚生孩子的事告诉他，我要他带我们离开这里。"

90. 普莉西十分害怕，说："要是船长不在旅馆怎么办？"斯佳丽骂道："你这蠢货，他不在旅馆你不会到酒吧去找吗？"普莉西嘟嘟囔囔、磨磨蹭蹭，斯佳丽推了她一下她才走了。

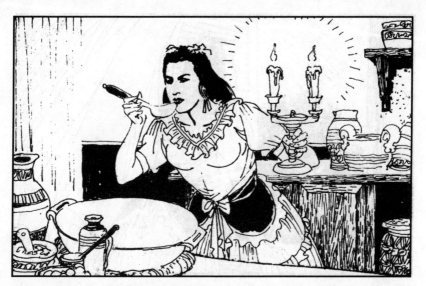

91. 斯佳丽忙了一天没吃东西，现在才感到肚子饿了。她掌着灯走进厨房，发现锅里有半块玉米饼，拿起就啃，盆子里还有点玉米粥，来不及盛到碗里，就用大勺子舀着吃。

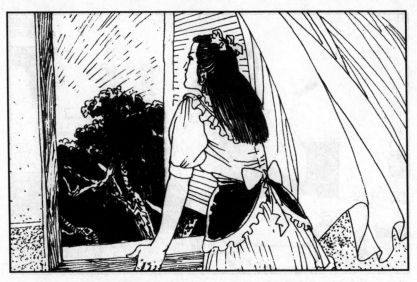

92. 吃完后，斯佳丽感到体力恢复了。突然，她发现一片淡淡的红光出现在树梢上，随即愈来愈亮，接着巨大火舌腾空而起，夜空一片通红。她意识到：北佬来了，正在烧城。

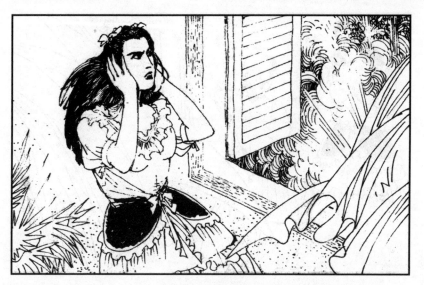

93. 突然，一声震耳欲聋的爆炸声直冲她的耳膜，接着又是一连串地大爆炸。大地在摇动，门窗玻璃被震破了，碎片乒乒乓乓落下来。

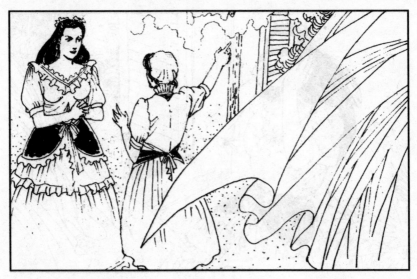

94. 这时普莉西匆匆忙忙跑上楼来，边喘边嚷："小姐，我们自己在烧军火仓库了，还把70车皮炮弹，火药统统炸飞。"斯佳丽心想，北佬还没进城，要跑还来得及。

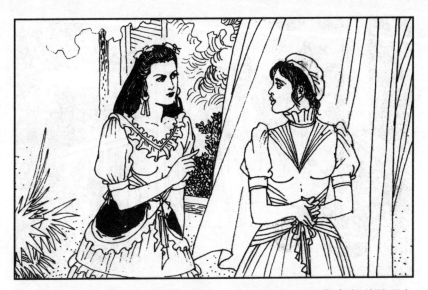

95. 斯佳丽问她见到巴特勒船长没有，普莉西说见到了船长但他的马车被征去运伤兵了，不过他说要偷一辆马车来。斯佳丽叫她去叫醒韦德，准备好婴儿用品，准备出走。

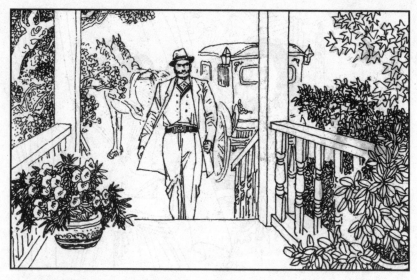

96. 斯佳丽终于把巴特勒盼来了。他将马车停在门前，穿戴得整齐大方，像参加舞会似的，腰带后边插着两把长筒决斗手枪，上衣口袋里揣着子弹，沉甸甸地下垂。

97. 巴特勒脱帽潇洒地给斯佳丽行了个礼，调侃地说："听说你打算外出旅行。不知夫人要去哪里？我愿效劳。"斯佳丽说："我吓坏了，现在没时间跟你扯蛋，我们必须离开此地。"

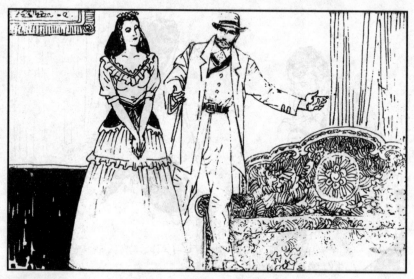

98. 斯佳丽决定回塔拉庄园。巴特勒惊疑地看着她："去塔拉，你是不是昏了头。那儿正在打仗，到处是北佬。"斯佳丽嚷道："我要回家，我要嘛！我要嘛！"

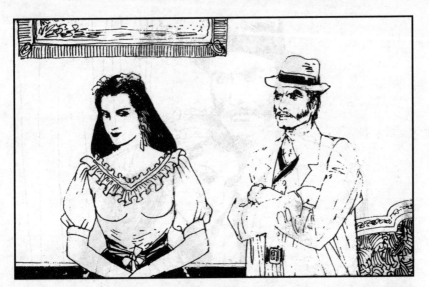

99. 巴特勒语调干脆，口气粗暴："你这个傻瓜，那条路不能走，即使不落到北佬手中，也会碰上我们掉队开小差的士兵。北佬和我们的士兵见了马车都不会客气的。你到那里去简直是发疯。"

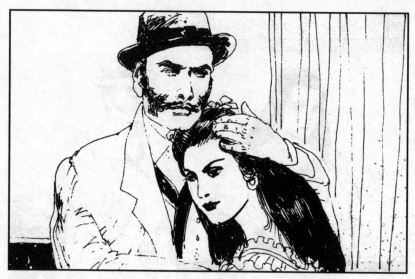

100. "我要回家！"她嚷着，声音失去控制变成尖叫，两手握拳捶击他的胸膛。长期神经紧张把她压垮了，她靠在他的怀里，巴特勒的手轻柔地抚摸她的头发说："好啦，我送你回家。"

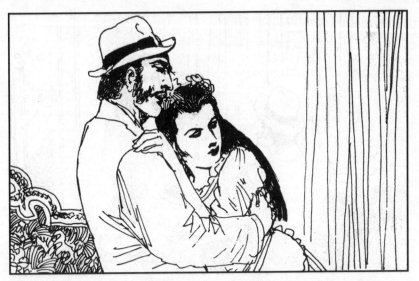

101. 斯佳丽感到他在吻她的头发，是那么温柔，令人感到无限安慰。她真想永远偎在他的怀里。巴特勒掏出手绢替她擦了擦眼睛，说："该干什么快点干，我们得抓紧时间。"

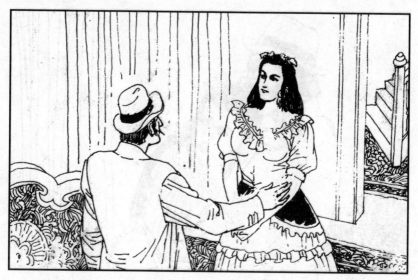

102. 斯佳丽说："要告诉玫兰妮，抱上孩子上车。"巴特勒说："她刚生下孩子，带上她一起走危险太大，还是托付给米德太太为好。"斯佳丽说："米德大夫家人都走了，我不能把玫兰妮撇下。"

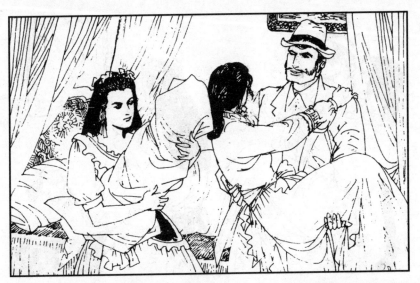

103. 斯佳丽和巴特勒走进玫兰妮房里，说："我们回塔拉庄园去。北佬要来了，巴特勒先生带我们走。"玫兰妮理解地点点头。斯佳丽抱起裹好了的婴儿，巴特勒抱起玫兰妮。

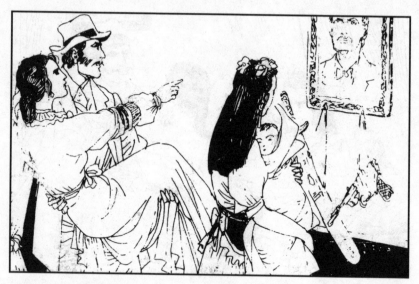

104. 玫兰妮又要取下墙上查尔斯的相片。斯佳丽心中虽然发火，但还是取下墙上的照片和军刀、手枪。她看着手中的婴儿，心想这是自己的孩子，是自己和阿希礼的。

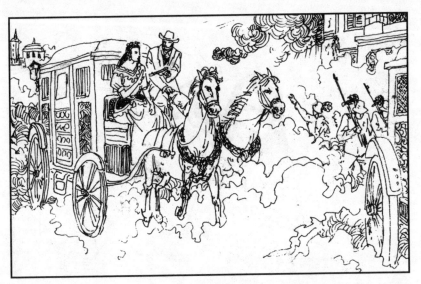

105. 马车走到街上，火光和浓烟笼罩着大街，撤退的士兵和车辆滚滚
而过，不时传来震耳欲聋的爆炸声。巴特勒掏出一枝枪递给斯佳丽，说
要是有人来抢马车，你就朝他开枪。斯佳丽说她有枪。

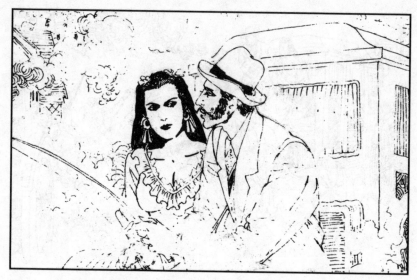

106. 巴特勒问枪是谁的？她说是丈夫的。巴特勒笑道："你还有丈夫？"斯佳丽怒道："你认为我的孩子是哪里来的？"他油腔滑调地说："除了丈夫还有别的办法。"斯佳丽喝道："你闭嘴。快点赶路吧！"

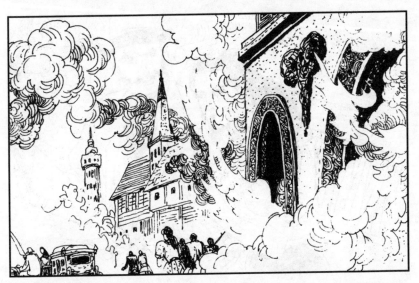

107. 巴特勒用树枝在马背上狠狠一抽，那马拉着车全速奔跑。街道两旁的房屋在燃烧，形成一条火的隧道，亮光和高温刺人眼睑。巴特勒不停地挥着树枝，终于把火光抛在后面。

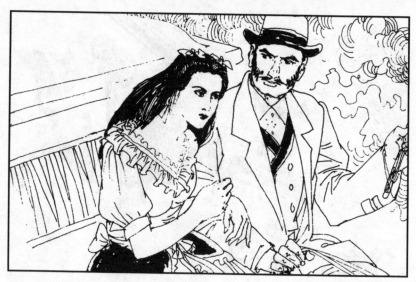

108. 马车拐入另一条街。巴特勒不说话，只是有节奏地抽打马匹就好了。佳丽想，他不说话也好，有这个男人终究是个安慰。她握住他的胳膊说："要是没有你，我真不知该怎么办。"他看了她一眼，目光茫然。

109. 马车上了大路。巴特勒说："这条大路直通你们庄园。"斯佳丽说："快走，别停下。"巴特勒说："该让牲口歇口气了。你还要回塔拉庄园?"斯佳丽说："我当然想回家，求求你快走吧。"

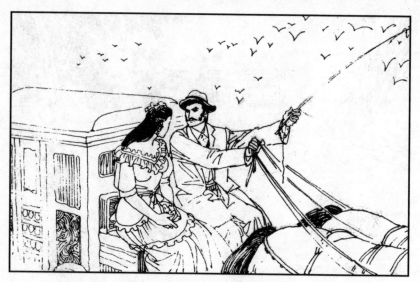

110. 巴特勒说："不能顺大路走，如果附近有能通过马车的小路就好了。"斯佳丽急忙应道："有的，我过去和父亲骑马走过一条小路，不过要绕好几英里。"巴特勒说："好吧，也许你能平安通过。"

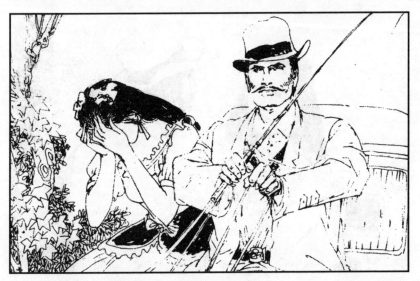

111. 斯佳丽不解地看着他："你说我能通过，你呢？你不送我们走了？"巴特勒语气生硬："是的，我们就在这儿分手吧。我打算跟部队一起走。"斯佳丽哭了起来："你怎么这样对待我，为什么要离开我？"

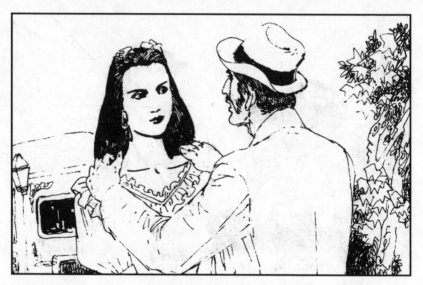

112. 巴特勒跳下车，把斯佳丽也拉下车，说："布朗州长不是说过吗，我们美丽的南方需要每一条汉子。我要打仗去了。"他的双手顺着她裸露的臂膀向上滑移，那是一双温暖强壮的手。

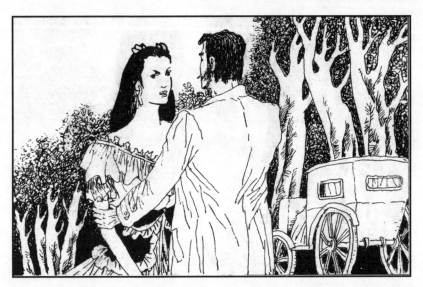

113. 斯佳丽默默地看着他。巴特勒说："我爱你，斯佳丽。我们俩有许多相似之处，你我都是叛徒，都是自私的坏蛋，只要自己过上幸福太平的日子，哪怕世界给砸个稀巴烂也不在乎。"

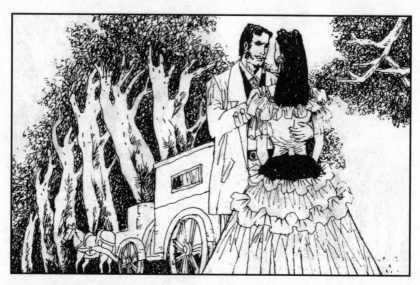

114. 巴特勒的手臂搂住了她的腰和肩膀。斯佳丽感到他两条坚硬的大腿抵着她的身体，他的上衣扣子嵌入她的胸脯。二股情感的热浪涌向她全身，令她迷惘、惊慌。觉得自己身软得像个娃娃。

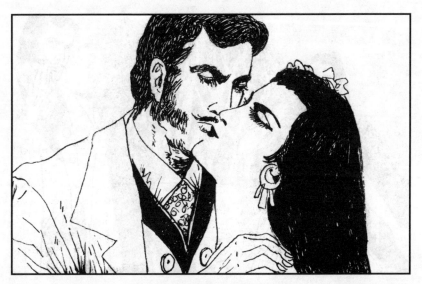

115. 他吻着她，他的小胡子刷得她的嘴怪痒的，灼热的嘴唇从容不迫，尽情地享受。她感到查尔斯没有这样吻过她。巴特勒让她身体稍向后仰，驱使嘴唇顺脖子向下移动，移向她胸口的地方。

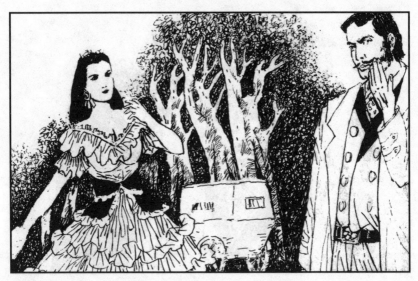

116. 这时她听到马车里韦德在喊："妈妈，我害怕。"猛然间理智回到她的意识中。这个要离开她的无赖，竟然还要吻她。她从他怀抱里挣脱出来，用力扇了他一个嘴巴子，骂道："滚，快滚！"

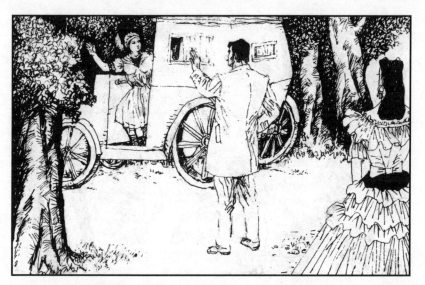

117. 巴特勒笑着走到马车边，礼貌地叫了声"玫兰妮小姐"，普莉西惊慌地说："她晕过去了。"他说："这样对她反而好些，要是她神志清醒，不知能不能受得了这份痛苦。"然后道声"再见"走了。

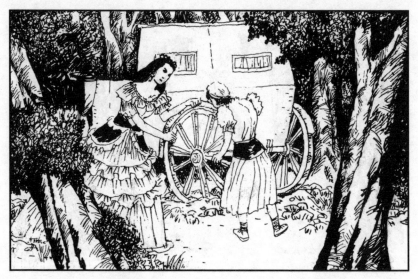

118. 巴特勒走后，斯佳丽驾着马车踏上了极为艰难的旅程。漆黑的夜晚，不平的路面，车身颠晃着，一下掉进路边沟里。她吆喝普莉西，拼命用双手推动车轮，终于推上路面。

119. 忽然，许多人的走路声传来，斯佳丽意识到是过路的军队，她们停下马车，大气儿不敢喘。从树枝的缝隙中，看到许多士兵无声地走过。直到部队走完了，她们才又驱车上路。

120. 走了一段路，那马倒下起不来了。斯佳丽也已精疲力竭，便给马解开挽绳，拴在一棵树上，然后爬到车厢里，把酸软的两腿伸直。眼皮合拢立即进入了梦乡。

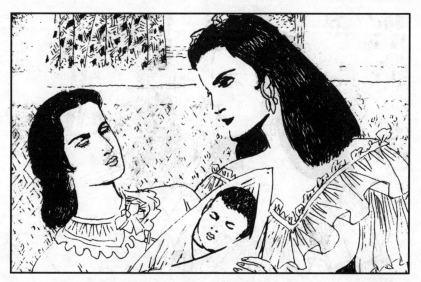

121. 次日，阳光刺醒了她，首先进入她眼帘的是玫兰妮动也不动地躺着，面色惨白，没有半点生气。她以为她死了，直到看见她微微起伏的胸部，才知道玫兰妮总算熬过了这一夜。

122. 斯佳丽向外望去，原来她们歇息在马洛里庄外的树下。她仔细看去，房屋是死沉沉的，草坪被马蹄、车轮和人足反复践踏碾压的得一塌糊涂。

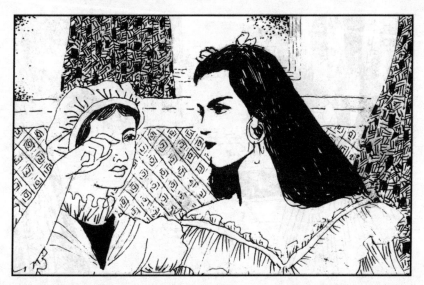

123. 斯佳丽不禁倒抽一口冷气。她推醒普莉西，叫她进屋去寻找食物和水。普莉西向外望了望说："小姐，那儿也许有鬼，没准儿有人死在那里。"斯佳丽不愿和她争吵，自己下了车。

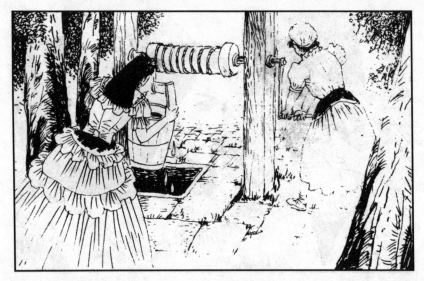

124. 普莉西也硬着头皮下了车，跟在斯佳丽后边。她们进了院子没找到人，但找到了井，井架还在，水桶挂在井里。她俩合力打上一桶清凉水，斯佳丽凑上去，咂咂有声地开怀畅饮。

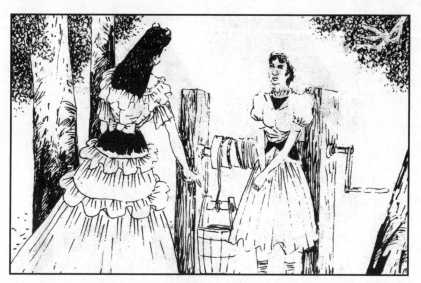

125. 普莉西发急了："好啦小姐，我也渴着呢。"斯佳丽喝完说：
"你喝够了，把水提到车上去，让他们也喝个够，剩下的给马喝。你说
说，玫兰妮小姐是不是该给小宝宝喂奶了。"

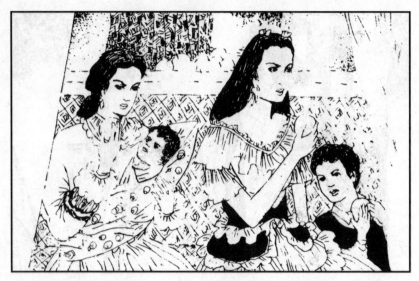

126. 斯佳丽到屋子里找食物，一无所获，后来在果园里找到一些掉在地上的烂苹果。回到马车里，每人分了几个，剩下的放到车厢后部。人们吃了苹果，似乎有了点精神。

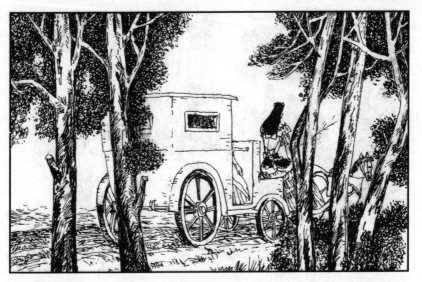

127. 马喝了水，虽然站起来了，但并没有增加多少力气，拉起车来，走得很慢。斯佳丽知道这儿离家还有15英里，这样的速度得走一整天。

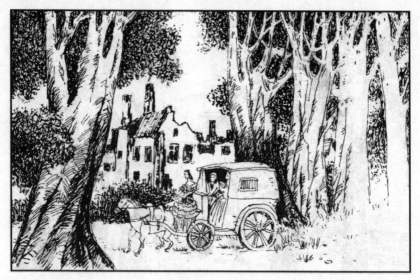

128. 黄昏时分，她们到了离塔拉庄园还有1英里的安古斯家的宅子门前。斯佳丽看见两个高高的烟囱耸立在已毁了的二楼上空，没有灯光的窗框像呆滞不动的眼珠子。

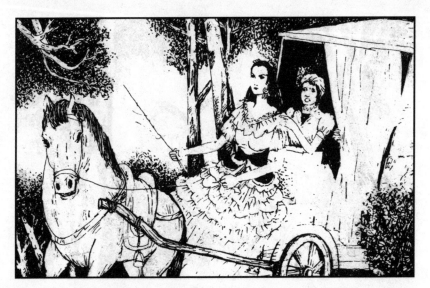

129. "哈喽！"斯佳丽大声喊道。普莉西抓住她的衣衫，眼珠子直往上翻，说："别哈喽了小姐，天知道应声的会是什么。"斯佳丽心想：是啊，什么都可能从那里冒出来。

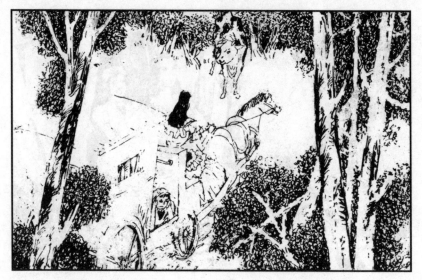

130. 这时矮树丛中突然发出一种响声。斯佳丽那根绷紧的神经险些断裂，普莉西一声尖叫趴倒在车厢底下，韦德捂着眼睛直哆嗦。不料，从矮树丛中走出来的竟是一头母牛。

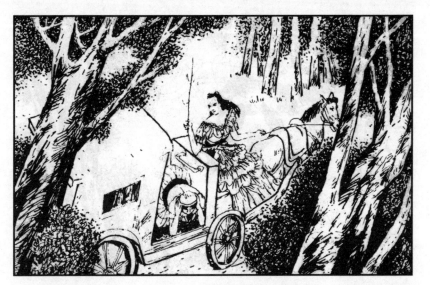

131. 斯佳丽看清了，说："别疯疯颠颠的，普莉西，看你吓坏了孩子。"普莉西抽泣着，仍然趴在车厢底下神经质地扭动。斯佳丽挥起树枝朝普莉西背上抽去："蠢东西，快出来。"

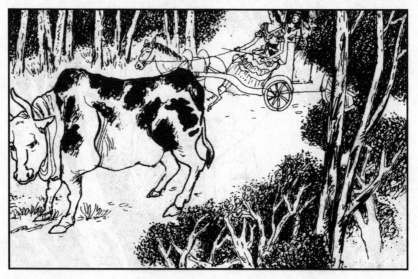

132. 普莉西抬起头来. 看见一头黑白相间的花母牛站在那儿，发出哞哞的叫声，像在喊痛，便说这是奶胀的，急着要人给它挤奶。斯佳丽认为是一头没让过路士兵捉到的牛，决定把它带回去。

133. 斯佳丽把牛栓在车后头，又赶着马车走到一个山坡上，眼前出现了黑压压的老橡树环绕着的塔拉庄园。怎么没有灯光，也没有人影？她的心上顿时像压上了一块冰凉的铅块。

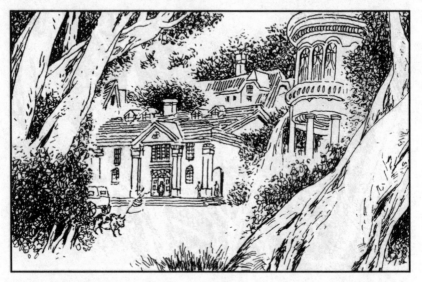

134. 斯佳丽走近宅前，看见一个模糊的影子在门廊里，便大胆喊了一声。那个人影缓缓走来。"爸！"她几乎不敢相信自己的眼睛，"是我，斯佳丽回家了。"

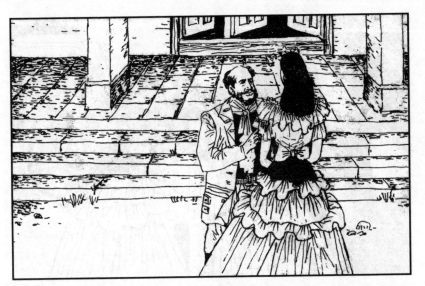

135. 杰拉尔德像梦游者似的走到女儿跟前，迷离恍忽地看着她，伸出一只手搁在她的肩上，费力地说："女儿，女儿！"斯佳丽看着弯腰弓背的矮老头，心想："天哪，他怎么老成这个样子。"

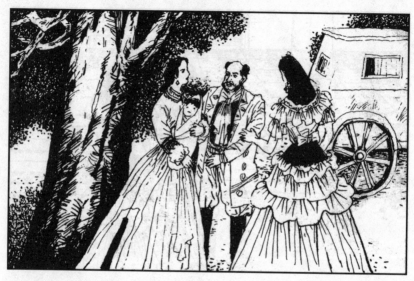

136. 杰拉尔德看见了玫兰妮，说："侄女儿，韦尔克斯庄园给烧了，你只能留在这里。"这时普莉西的爸爸波克跑了出来。斯佳丽叫波克和普莉西俩把玫兰妮和宝宝抱进屋里。

137. 斯佳丽问："爸爸，他们都好吗？" 杰拉尔德沉默一会后说："你两个妹妹正在康复，你母亲昨天死了。" 斯佳丽一怔，欲哭无泪，只觉得口干舌燥，咽下一口涎水又咽下一口涎水。

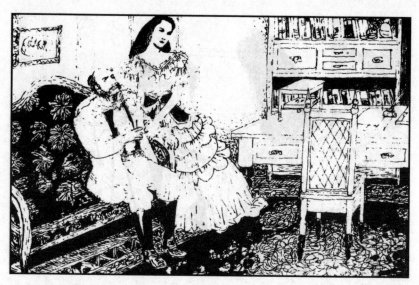

138. 她扶着父亲进入房间在沙发上坐下。这里有写字台，台上有文件架，写字台后边是雕花靠椅。这是母亲清理帐目的地方。可是再也见不到母亲了。闻不到她身上淡淡的清香，她不由心中隐隐作痛。

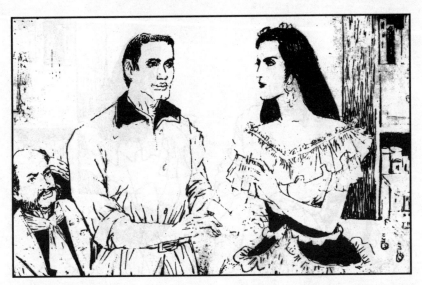

139. 斯佳丽问波克："这儿还有多少黑人？"波克说："小姐．那些没良心的都跑了。现在还剩下我，黑妈妈和迪尔西三个了。"100名黑奴只剩下三个了！她尽力保持镇定，以免现出沮丧。

140. 斯佳丽说："我饿极了，有什么吃的没有？"波克说："没有，小姐，全被北佬拿走了，连菜园也被马吃光了。"她说："山坡上红薯呢？"波克笑了："我把红薯给忘了。北佬不种红薯，说是些草根子，给留下了。"

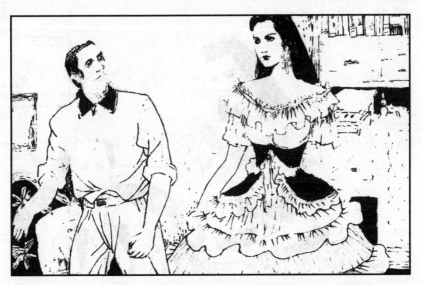

141. 斯佳丽让波克去刨些红薯来烤着吃。她太累了．一种眩晕恶心的感觉向她袭来，使她想起要喝酒，又命波克去葡萄棚下，挖出埋在那里的一桶玉米威士忌。

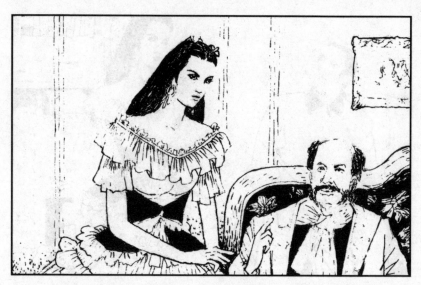

142. 斯佳丽安排好了一切后，问："他们为什么没烧塔拉庄园？"父亲说："这里是北佬的司令部. 有个年轻的军医还常来给你母亲和两个妹妹看病。"

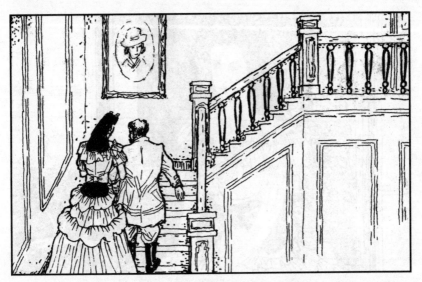

143. 北佬本来要烧庄园，杰拉尔德说要烧就把他和三个病人一块烧死，他们才没烧，只烧了价值15万美元的棉花。她钦佩父亲的胆识，喝了波克拿来的玉米酒后，就扶父亲回房了。

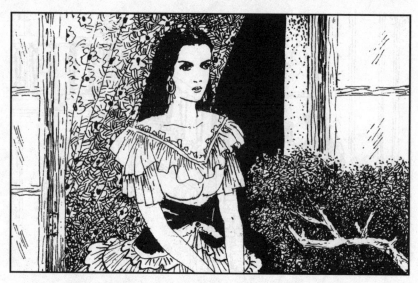

144. 从亚特兰大到塔拉庄园漫长的路走完了。可是黑奴逃散了．田园荒芜，父老妹病，而她才19岁。她苦苦思索今后该怎么办？只有一点是清楚的，她不能坐视不管。她下决心要重整庄园。

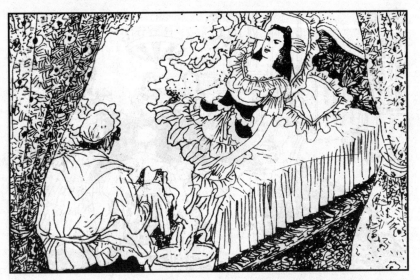

145. 她躺在床上，任迪尔西给她脱衣服，黑妈妈给她清洗起了泡的脚，她知道这是自己最后一次让人当小孩子照料。明天起她就要向少不更事的少女时代告别了。

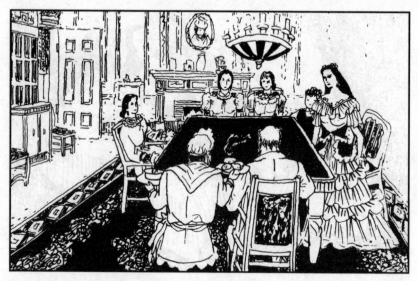

146. 第二天早餐，桌上摆着热气腾腾的红薯。父亲喃喃地说："等一等你妈妈，她有事耽搁了。"他两手发颤，脑袋也在晃抖，她知道北佬的到来和母亲的死，使父亲神经出了毛病。

147. 斯佳丽什么也没吃就离开餐桌，粗声大气问波克，拉车的马和牵回的牛呢？家中还有什么牲口？波克告诉她，那匹马死了，牛生了小牛崽，家里还剩下一头老母猪和一窝小猪，现在不知在什么地方。

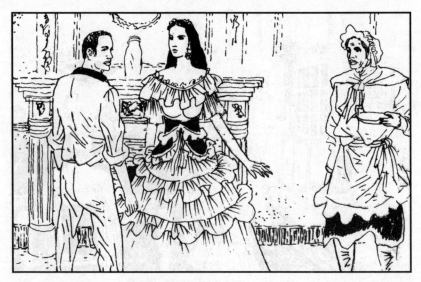

148. 斯佳丽下令：波克和普莉西去找母猪和小猪崽；迪尔西到麦金托什庄园；自己到韦尔克斯家去看看能找到什么吃的东西。波克说他没在地里干过活，找不回来猪。斯佳丽说："谁不干就滚。"

149. 斯佳丽到了韦尔克斯家庄园，只见橡树林已枝焦叶枯，房屋已成了一片瓦砾，富有的韦尔克斯家化为灰烬，她在院里一无所获，只在较远的地里找到了大头莱、卷心菜和萝卜。

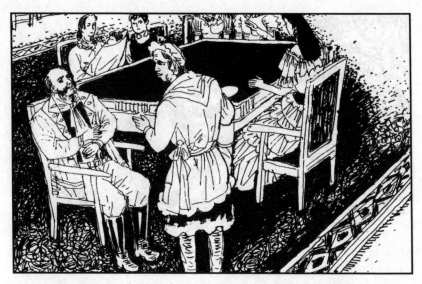

150. 由于塔拉庄园与外地隔绝，生活还算平静. 但食物成了大问题。一日三餐是不多的苹果、花生和牛奶。韦德喊肚子饿，迪尔西说吃不饱就无法喂两个孩子，父亲说肚子饿瘪了，唯有玫兰妮没喊过饿。

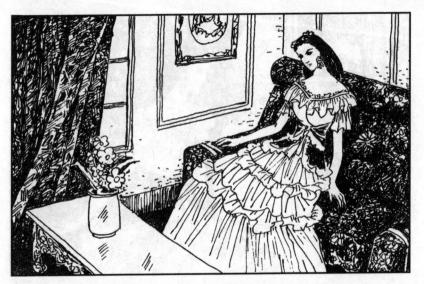

151. 斯佳丽回庄园不久，脚上的泡开始溃烂，肿得连鞋都穿不上，也不能走路。这天家里除三个女病人外，其余的人都到外边找母猪去了。她为冬天的食物发愁，更不知如何弄到来年春播的种子。

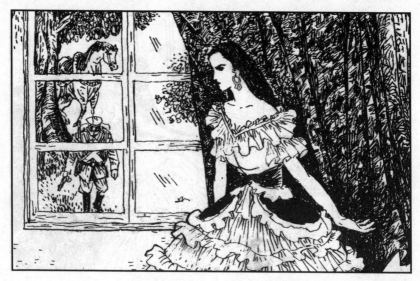

152. 外边传来一阵马蹄声，她躲到窗帘后边张望，只见一个穿着蓝军服，长相粗鲁，身材矮壮的北佬骑兵下马走了进来。他的手放在枪套上，两颗小眼珠子左顾右盼。

153. 那人鬼鬼祟祟进入穿堂，发现没有人，越来越大胆，走进餐室，接着就要进厨房。一想到厨房，斯佳丽怒火中烧，恐惧消失了。那里有她全家赖以生存的食物。

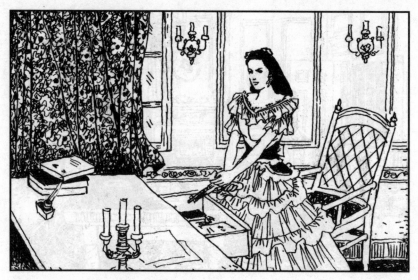

154. 她脱去鞋子，忘记了溃烂脚趾的疼痛，光着脚走到写字台前，拿出从亚特兰大带回的手枪，装上子弹，无声地跑过走道，一手扶着楼梯栏杆，握枪的手藏在背后，飞身下楼。

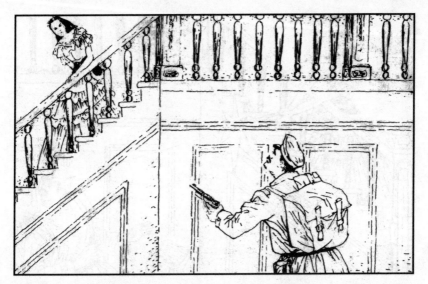

155. 北佬闻声半蹲在餐室门口，手枪对准了斯佳丽，一手拿着花梨木针线匣。斯佳丽在楼梯中间站住了，觉得血在太阳穴跳得很响。北佬见是一个女人，就收起枪说："就你一个人吗？小姐。"

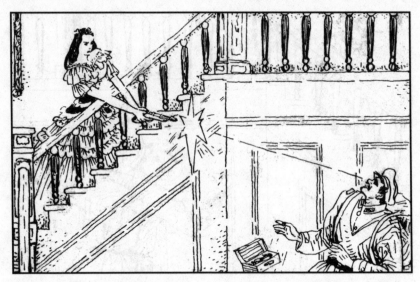

156. 斯佳丽闪电般地举起手枪，不等对方伸手掏枪，就扣动了板机。一声巨响震聋了她的耳朵，枪的反冲力使她身子摇摇晃晃。那北佬扑通一声朝后倒下。

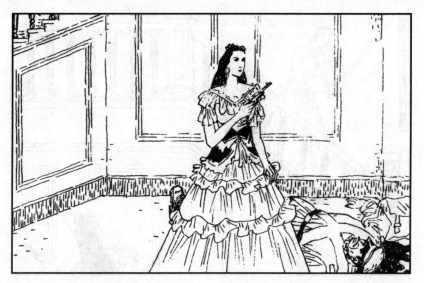

157. 斯佳丽跑下楼梯，见北佬脸上血肉模糊，鼻子处有个弹洞，脑后也有一个洞，两股血淌在地板上。她突然精神倍增，而且产生一种残忍的快乐："我替母亲报了仇！"

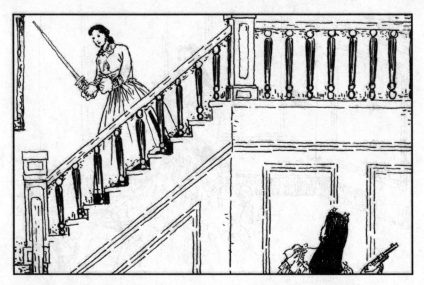

158. 楼上响起慌张的脚步声。她抬头看见玫兰妮出现在楼梯上，一只手握着查尔斯的军刀。玫兰妮见倒在血泊中的北佬和紧握手枪的斯佳丽，她明白了，脸上露出赞许的骄傲和喜悦。

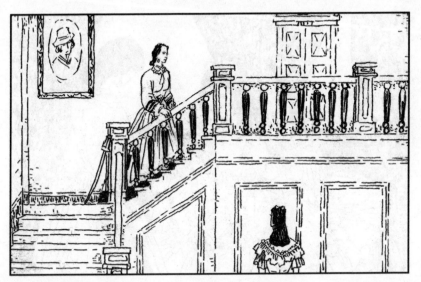

159. 楼上两个妹妹不知发生什么事，大声喊斯佳丽，韦德则喊姑妈，玫兰妮赶紧举起手指放到嘴边，示意斯佳丽别作声。她把军刀搁在楼梯上，挣扎着向病室走去。

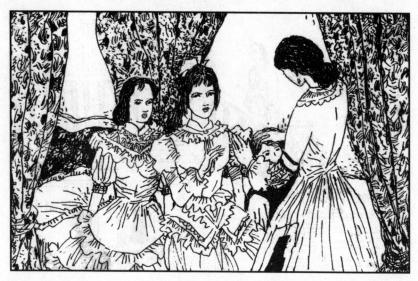

160. 玫兰妮用戏谑的口吻对苏埃伦和卡丽恩说："别害怕，斯佳丽擦枪不小心走了火，差点没把她吓死。"然后又拍拍韦德的脑袋说："妈妈刚才用你爸爸的枪放了一下，等你长大了，她也会让你放的。"

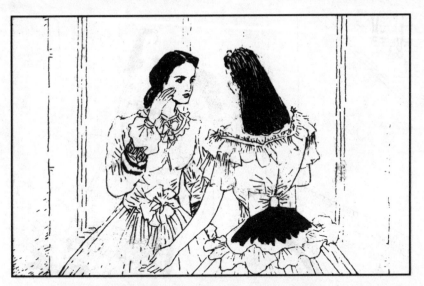

161. 斯佳丽很佩服她撒谎时的镇静。玫兰妮又回到楼下，悄悄地对斯佳丽说："咱们得赶快把他埋掉，也许不光是他一个人来。"斯佳丽说："我在楼上看了，肯定是一个人。"

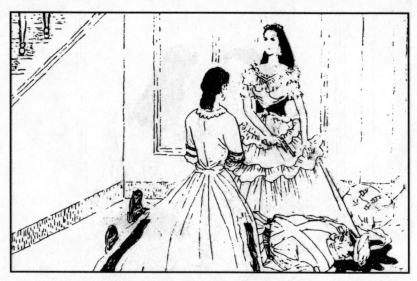

162. 玫兰妮说："这件事不能让任何人知道，黑人嘴不严。必须在他们回来前埋好。"斯佳丽想了想说："把他埋到前些日子波克挖出一桶酒的地方，那儿土松，容易挖开。"

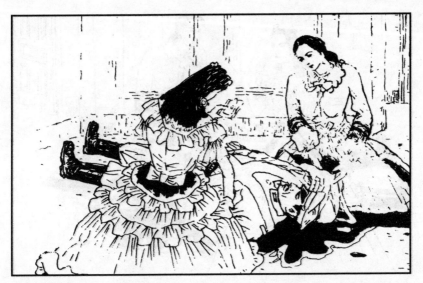

163. 玫兰妮说："埋他之前要搜一下他的身上和背包。于是两人分工，玫兰妮搜背包。斯佳丽搜身上。她强忍嫌恶，逐一搜索死人的口袋，不料竟从口袋里掏出一个鼓鼓的皮夹子。

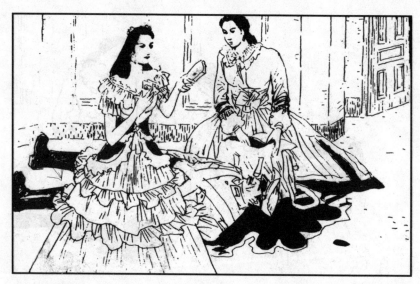

164. 斯佳丽打开皮夹，玫兰妮眼睛都睁大了。皮夹里有绿色美元、联邦的纸币、还有一枚10美元和两枚五美元的金币！斯佳丽说："有了钱，我们就不会挨饿了。"

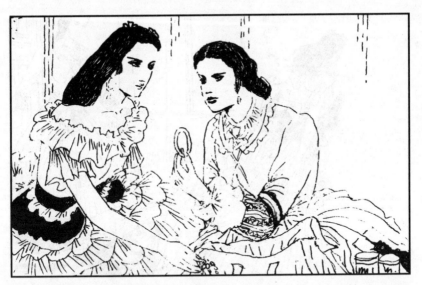

165. 玫兰妮则从背包里搜出了咖啡和压缩饼干、珍珠金像框、石榴胸针、两只很宽的金手镯、金顶针、银杯、金剪子、钻戒、钻石耳环等。她骂道："他是强盗，全是抢来的。"

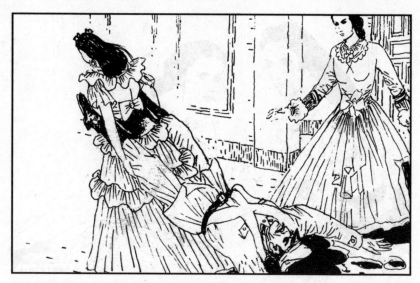

166. 她俩对杀了这个强盗都感到高兴。斯佳丽背过身去，将死人的腿夹在胳肢窝下，往外拖去，一路留下殷红的血迹。为了不让污血弄得满地都是，斯佳丽要玫兰妮脱下衬衣，包住那被打烂的脑袋。

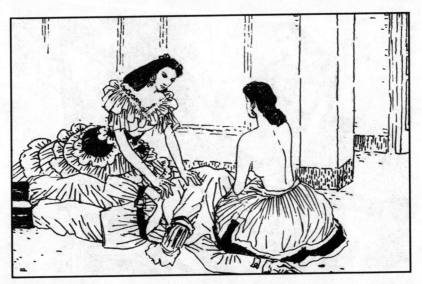

167. 玫兰妮无奈，只好将衬衣脱下，扔给斯佳丽，然后曲起双膝遮掩裸露的乳房。斯佳丽见状说："回到床上去，我把他埋了后再来收拾这脏乱的一摊。至于那匹马，就说是它自己跑来的吧。"

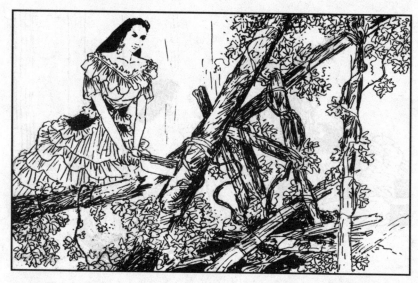

168. 黑人们回来时，谁也不知今天发生的事，谁也没问马的来历。当天夜里，斯佳丽用菜刀一阵乱砍，直至葡萄棚柱倒塌，让盘根错节的藤蔓覆盖墓穴。

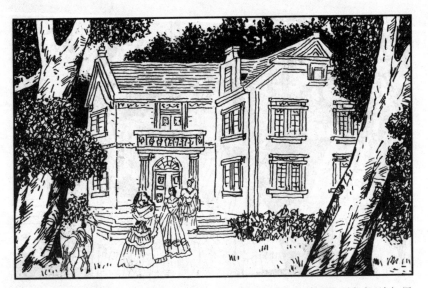

169. 斯佳丽脚好了以后，就骑上马去拜访附近的庄园。她先到方丹家。这家三个女人用亲吻和欢呼来迎接她，她不禁热泪盈眶。方丹家离大路较远，北佬没有来，所以还有牲畜和粮食。

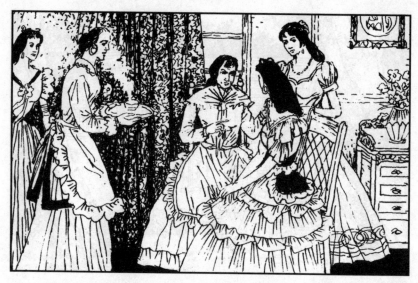

170. 进了屋，斯佳丽才知道方丹家的男人都打仗去了。他们有的战死，有的不知下落。黑奴都跑了，现在家里只剩下三个女人。斯佳丽向她们说了家中的情况和困难，请求借些粮食。

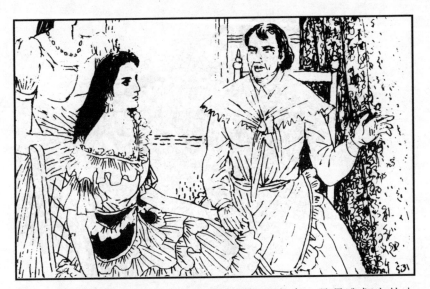

171. 老太太很大方。说："让波克赶辆大车来,凡是我们有的大米、面粉、火腿、鸡都拿一半去。"斯佳丽感动极了,说："那太多了……"老太太说："你什么也别说了,谁让我们是邻居呢!"

172. 该摘棉花了，黑人都提出他们不会干地里活。她没办法只得让波克去打猎钓鱼，黑妈妈在家做饭。她领着迪尔西、普莉西、玫兰妮和病刚好的两个妹妹下地。

173. 斯佳丽看着收成不多的棉花，心想："战争不可能永远打下去，现在手头有点棉花，贮存了一些粮食，有了一匹马，还有数额不算很大的一笔钱，这就是说最困难时期已经过去了。

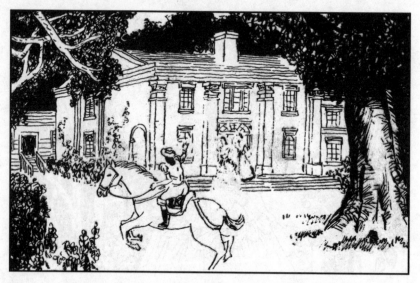

174. 11月中旬的一天早晨，突然方丹家的萨丽骑马狂奔而来，口中喊道："斯佳丽，北佬来了。"说完调转马头又向别处跑去。

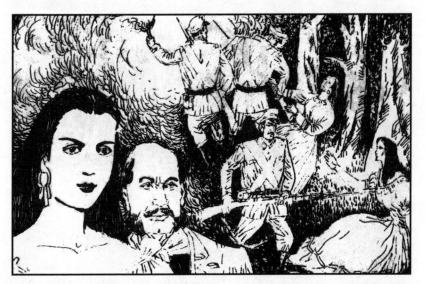

175. 一时大家目瞪口呆。苏埃伦和卡丽恩开始啜泣，小韦德吓得直打哆嗦。杰拉尔德莫明其妙地嘟哝着。斯佳丽两眼遇上玫兰妮惊恐的目光，刹那间奸淫烧杀的景象在她脑海里闪过。

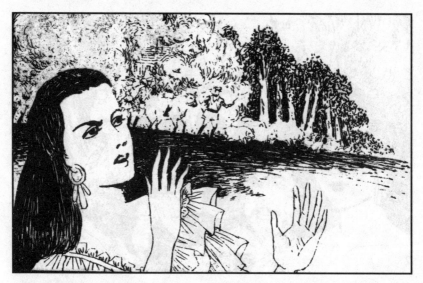

176. 她想起马和母牛、牛犊、母猪和猪崽儿、鸡鸭，还有大米、面粉、红薯、苹果，特别是手饰和钱……他们会把这些东西一卷而去，让这里的人活活饿死。她突然大喊："不能让他们抢去！"

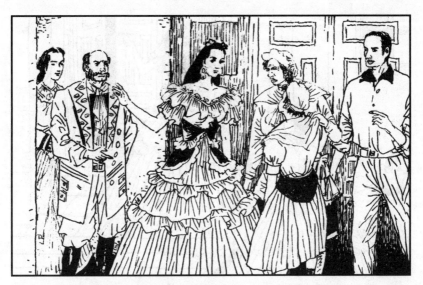

177. 斯佳丽果断地说："到沼泽地去！"她吩咐普莉西到地窖里把猪赶出来，两个妹妹把吃的东西装在篮子里拿到沼泽地去。黑妈妈把银器藏到井里，波克领着父亲到森林里去。

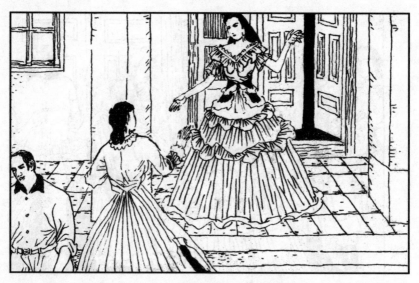

178. "我干什么？"玫兰妮语气镇定地问。斯佳丽说："你骑马把母牛和牛犊赶到沼泽地里去。"玫兰妮立即跑下台阶，忽然站住问："我的宝宝呢？"斯佳丽说："你快去，我会照看宝宝的！"

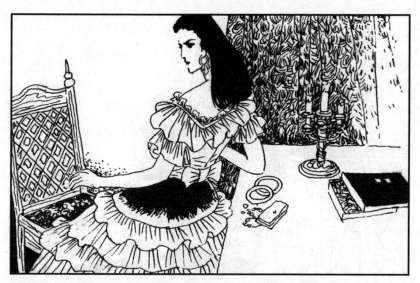

179. 斯佳丽见大家都按她的吩咐走了，才进屋从抽屉里拿出从北佬身上搜出的皮夹子和手饰等物品。她不知把这些东西藏到哪里好。这时玫兰妮的宝宝哭了，她忽然有了主意。

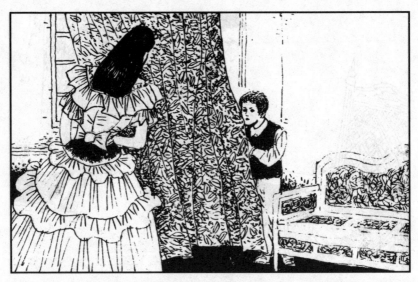

180. 她解开宝宝的尿布，把皮夹子等物品插到尿布下面贴着宝宝的屁股，然后重新包好、扎紧。她刚抱起宝宝要走，忽然看见她的儿子吓得缩在墙角，她命令道："起来！跟妈妈走。"

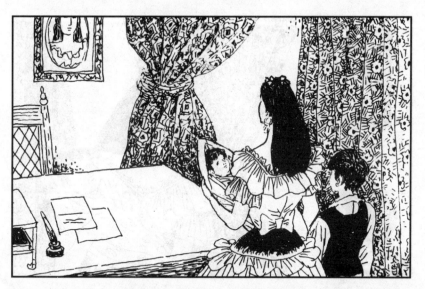

181. 她走到帐房，看见母亲辛勤工作的写字台和墙上外祖母的画像。这些都是父亲的汗水凝成的，想到就要被烧掉，她不禁悲愤交加，想："我不能撇下你，除非把我和你一起烧掉！"

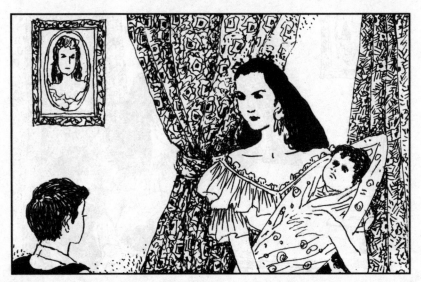

182. 横下一条心后，她心情反而平静了。这时外边传来马蹄声，刺耳的"下马"口令声，她知道北佬来了。韦德在发抖，她喝道："拿出男子汉的勇气来。韦德！"

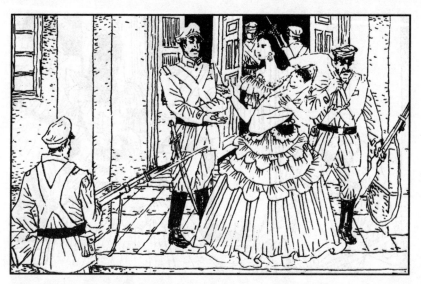

183. 斯佳丽站在门廊台阶上，看着北佬登堂入室，用刺刀、匕首划破沙发、割裂床垫和羽绒被子，寻找财物。一个罗圈腿儿中士走到她面前说："把手上的东西给我。"她把戒子、耳环摘下来交给他。

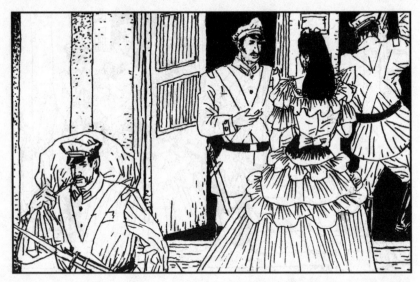

184. 那个中士看着大蓝宝石戒指和石榴石耳环很为满意："还有别的东西吗？"他的两眼盯着斯佳丽上衣。她说："值钱的已经给你了，我想女人落到你们手里都要扒光衣服，这是你们的规矩吧！"

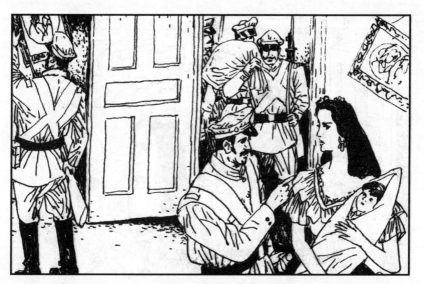

185. 中士走开了。这时楼上破坏家俱的乒乓声，没找到贵重物品的咒骂声和院子里追赶鸡鸭的吆喝声闹成一片。一会儿中士又回来问："怎么没什么东西了？"斯佳丽说："你们军队来过一次了。"

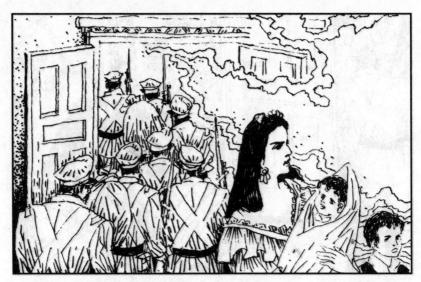

186. 北佬纷纷向门外走去，斯佳丽突然闻到焦烟味，烟从放棉花的小屋里飘了出来。接着又看到厨房里冒出浓烟。厨房连接楼房，一阵恐惧向她袭来。

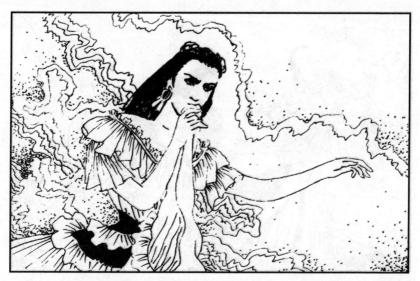

187. 她放下宝宝，甩开韦德，冲进厨房。浓烟呛得她直流眼泪,她撩起裙摆掩住鼻子，用手扇着浓烟，看见一道火焰正沿着地面向墙上爬去。

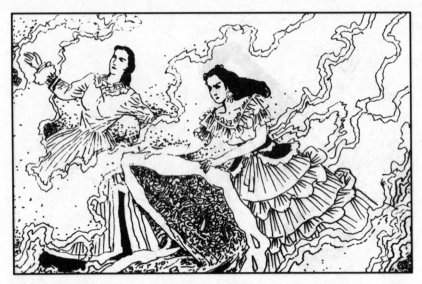

188. 她跑到餐室，从地板上抓起一条破地毯，放在水桶里打湿，冲进厨房用地毯扑打火苗。这时玫兰妮进来了，手里也拿块地毯，两人脚踩手打，并肩合力，终于把火扑灭。